畫水彩超簡單

跟著 **afu** 一起畫插畫

搭配超詳細步驟解說，在家就能輕鬆入門水彩畫！
教你基礎鉛筆構圖、上色、靈感創意！

afu 著

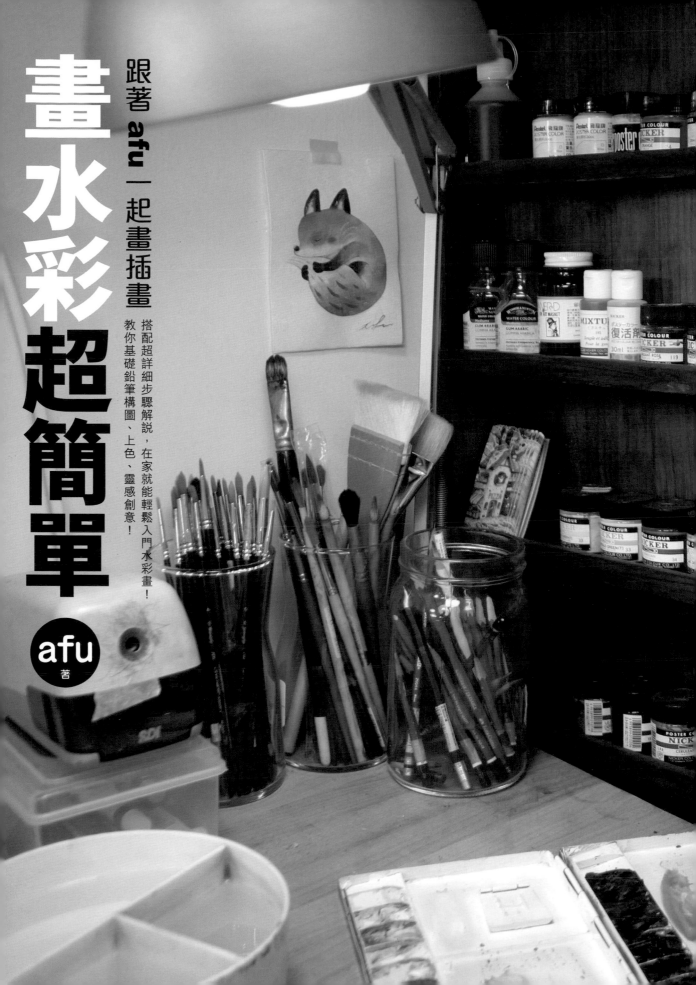

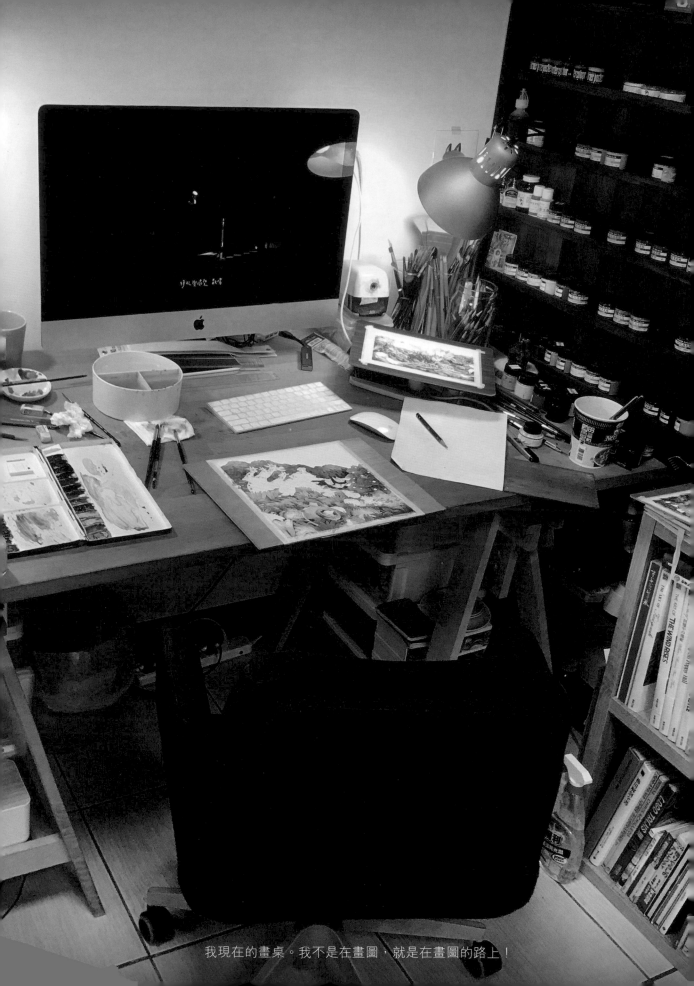

我現在的畫桌。我不是在畫圖，就是在畫圖的路上！

作者序

如果跟拿到這本書的你說，
我在高中畢業後才開始自學水彩插畫，
你會不會覺得很吃驚？
我從以前到現在，總是不斷自己在看書摸索，
加上堅持不懈的創作精神才學會的，你相信嗎？
但老實說，這過程我花了十幾年的時間，
才會有現在這樣的技法以及成果。

在近幾年教學的過程中，
明白原來所謂的「會畫水彩」，不是自己會畫就好，
而是能夠把自己所會的知識技巧，分享出去，
這樣才是真正的融會貫通一件事情！
同時也知道，初學者不懂如何控制水分、
不了解濃度的困擾，所以我把色彩明度重量系統化，
並且將每一個度數的使用範圍，做整理歸納，
讓同學了解老師為什麼要這樣畫、怎麼畫。

本書中還有很多我自己尋找很久的答案、實驗、
觀察過，才漸漸摸懂的繪畫道理。
像是構圖發想、創意培養、上色稿的製作過程，
因為知道初學者自學水彩沒有老師的痛苦，
而想在這片知識海當中，找到答案又是多麼不容易。
所以我想透過這本書，讓水彩新手，可以在自己的
插畫路上，有一個指引、陪伴！
其實你——不孤單。

一起插畫熱血吧！

目錄

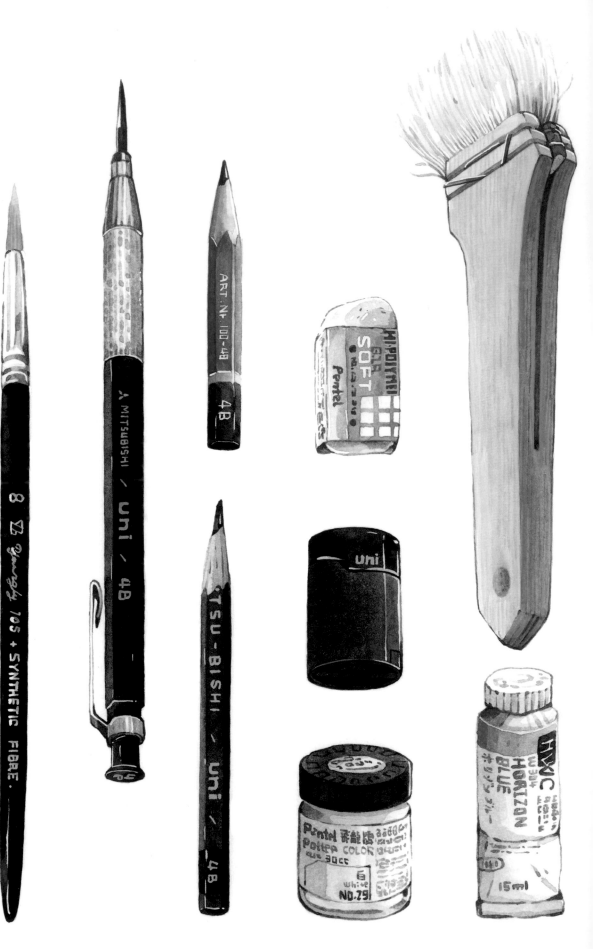

6

章節一｜繪畫用具的準備

最初開始接案的時候，所得稿費很少，存下來的錢都拿來買畫具顏料，明白初學者在剛開始接觸繪畫時的心情。

昂貴的用具畫起來不一定比較厲害，反而對初學者會有一種「畫不好不就浪費了」的心理作用，自然就會不敢畫，久了就不再去動筆了。

便宜好用又不失專業，是我最想要推薦給新手們的用具，讓自己每天接觸繪畫，畫得快樂而且零壓力，就能慢慢培養喜歡上水彩這件事，而這才是最重要的！

接下來，本章節會介紹我所使用的畫具，幾乎全都能在美術社購得，且加起來都在幾百元左右，而其他沒有介紹的用具，可等到有需求時再入手也不遲。

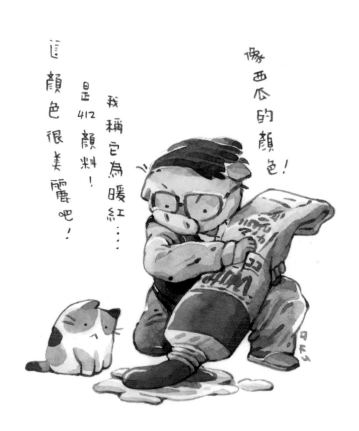

像西瓜的顏色！

這顏色很美麗吧！

且是 412 顏料！

我稱它為暖紅⋯⋯

常用的水彩顏料有哪些？

好賓透明水彩 / 專家級

Holbein/日本

此款顏料的色彩飽和度高，耐光性佳，色系達108 種選擇。
顏料的級數在價格上會有所不同，價格高，初學者在後期可以考慮購入。因為價格高，往往對於初學者會有一種繪畫壓力。

新韓透明水彩 / 學生級

SHINHAN/韓國

此款顏料為筆者長期慣用顏料之一，適合初學者、插畫家，價格親民也具備專業表現，在混色、疊色、顯色都有理想的透明度表現。

好賓透明水彩 / 專家級新包裝

溫莎牛頓透明水彩 / 學生級

Winsor & Newton/英國

此款顏料為牛頓學生級，不少畫家、學生都愛用，各表現能力都有專業水準，價格中等，筆者對於牛頓的深色系是常用的慣用色。

飛龍牌廣告顏料

建議入手一罐白色顏料！主要畫不透明的亮部反光提亮，用水彩調合廣告顏料來做厚塗法用途，及畫面白色遮蓋修改用途。

顏料如何使用？

濕擠 有些水彩慣用者們，會於當下現擠現畫來描繪，對於色彩的飽和度都是最佳狀況，缺點就是描繪前的準備工作較長，沾顏料時的用量會較大。

塊狀水彩盒

美術社會有賣各廠牌的塊狀水彩，塊狀水彩即和硬式顏料一樣，但需要購入塊狀水彩調色盤來置入，一般外出繪畫方便攜帶。另外也有賣塊狀水彩的小塑膠格，可擠入手邊現有的顏料進去。

硬式

顏料購買後，便在新調色盤格子上擠滿顏料，顏料緊貼格子左右側鐵片，擠完調色盤攤開放乾一週，期間可在色盤上放一片墊板，避免灰塵沾附顏料，完全乾硬後可方便攜帶，使用時只要畫筆沾水即可融化。

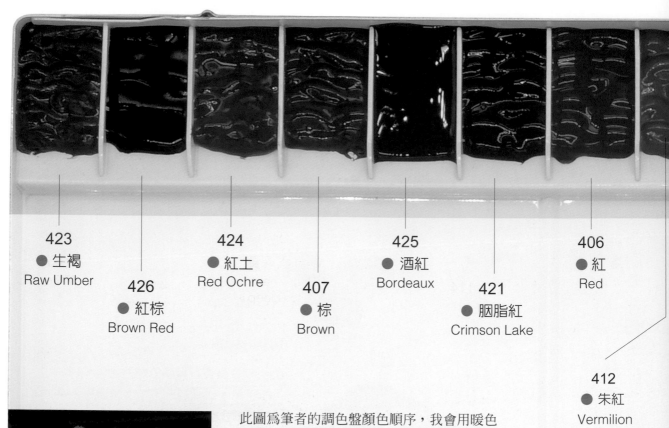

423
● 生褐
Raw Umber

426
● 紅棕
Brown Red

424
● 紅土
Red Ochre

407
● 棕
Brown

425
● 酒紅
Bordeaux

421
● 胭脂紅
Crimson Lake

406
● 紅
Red

412
● 朱紅
Vermilion

調色盤

此圖爲筆者的調色盤顏色順序，我會用暖色系與冷色系來排列，對於用量較大的膚色414、黃色405、綠色404 會擠上兩格。

413
● 土黃
Yellow Ochre

404
● 黃綠
Yellow Green

416
● 暗綠
Sap Green

410
● 鉻綠
Viridian

415
● 蔚藍
Cerulean Blue

403
● 群青
Ultramarine

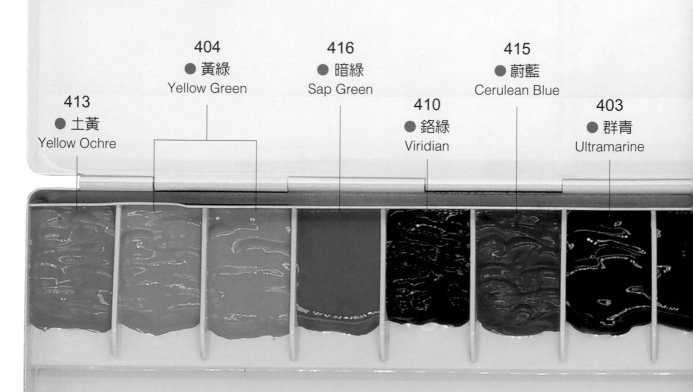

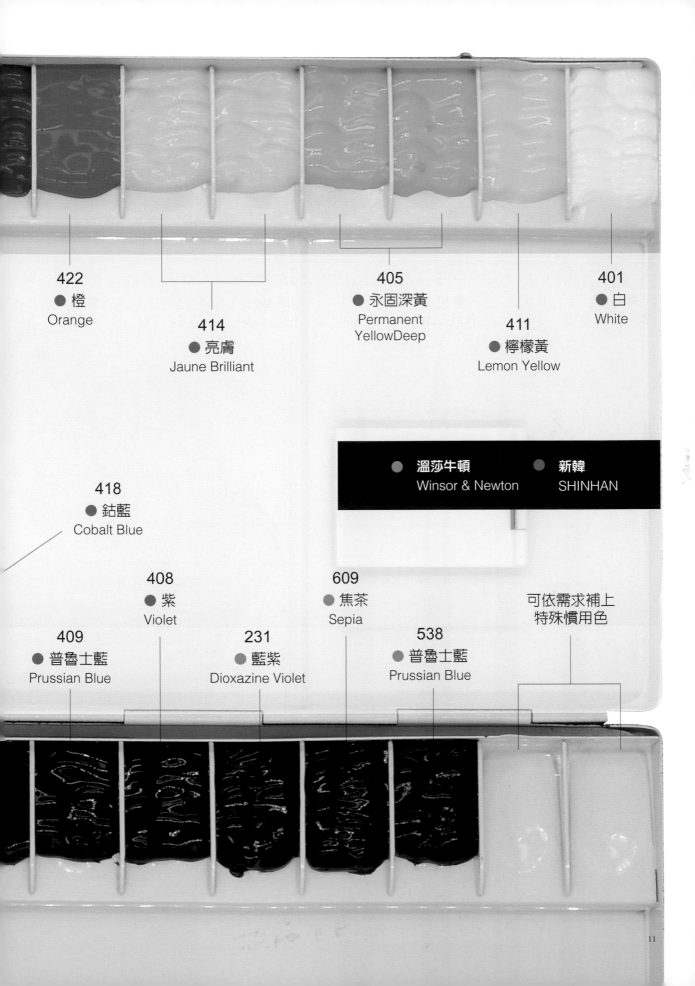

422
● 橙
Orange

414
● 亮膚
Jaune Brilliant

405
● 永固深黃
Permanent
YellowDeep

411
● 檸檬黃
Lemon Yellow

401
● 白
White

418
● 鈷藍
Cobalt Blue

● 溫莎牛頓 　　● 新韓
Winsor & Newton 　SHINHAN

408
● 紫
Violet

609
● 焦茶
Sepia

可依需求補上
特殊慣用色

409
● 普魯士藍
Prussian Blue

231
● 藍紫
Dioxazine Violet

538
● 普魯士藍
Prussian Blue

 # 常用的水彩筆有哪些？

永利尼龍毛畫筆優點為筆鋒尖、彈性佳、不易掉毛、價格便宜，繪圖都有很好的表現。初學者在購買畫筆時，由於選擇眾多，往往會選擇中高價位來建立繪畫的信心，或是美術社老闆現場推薦，但便宜的畫筆也有好用的，畫起圖來比較放鬆。雖然昂貴的筆有它的價值存在，但對於初學者會有很大的壓力！深怕弄壞畫筆，保護極好，導致不常畫。

此圖為筆者愛用的永利牌尼龍毛畫筆
0號、4號、8號、日式畫筆、馬蹄型排筆。(名稱由左而右)

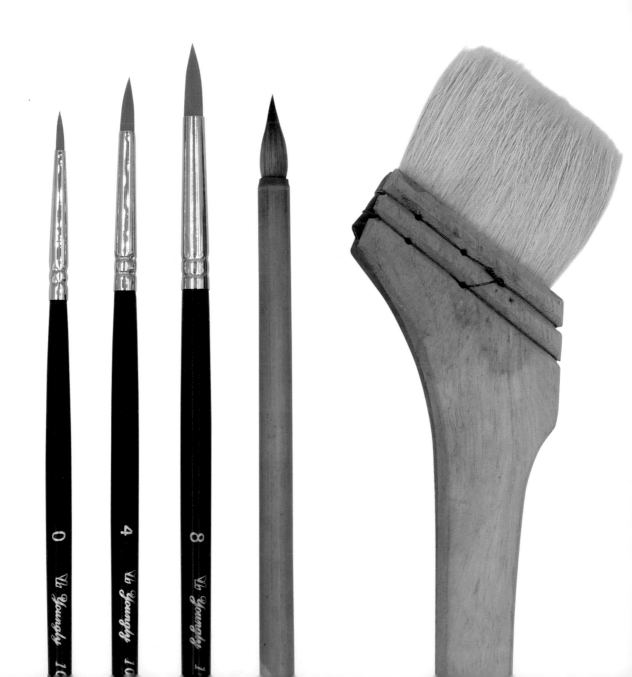

買回來的畫筆，都有透明蓋子，千萬不要弄丟了，蓋子在你攜帶時候可以有保護畫筆之用途。

筆刷不要長時間被壓著、彎曲著，一但時間過久了，筆刷會彎曲變形，即救不回來。

只要筆鋒不易聚尖，平均半年即可汰換，汰換下來的畫筆，筆者會用來當留白膠塗料的專用筆。

● 紙張的挑選

象牙插畫紙 /200gsm

象牙插畫紙非一般水彩紙，卻是筆者長期愛用紙張首選。

特點：紙張平滑、雙面可畫、適合畫筆觸堆疊及精緻插畫、紙色
為米白、顯色好、極便宜、可大量練習用。

不足：不易大面積暈染、下筆力道不耐重畫、濕畫法容易起毛球、
易受潮、留白膠勿用、美術社無販售。

註：購買可至本書摺頁處筆者 Pinkoi 網址購買。

義大利水彩紙 /Fabriano/ 粗目 185gsm

義大利水彩紙分為手工製紙（價格中等）與練習用紙（價格便
宜），美術社購買時請注意。

特點：紙張略粗、雙面可畫、適合畫暈染技法、顯色好、價格中等。

不足：留白膠撕起後會影響紙張紋理、底色牢固不足，初學者常
在描繪第二層次時，容易反覆描繪導致底色被洗起來。

法國水彩紙 /Arches/ 粗目 185gsm

眾多畫家愛用紙張，國外專業水彩畫紙。

特點：紙張粗紋、雙面可畫、適合畫暈染技法、乾擦留白、風景
畫、留白膠可用、價格高。

不足：精緻插畫描繪不建議、粗紋紙會影響勾線流暢度。

法國水彩紙 /Arches/ 冷壓中目 185gsm/300gsm

筆者在描繪暈染大面積作品時慣用紙張，其特點跟粗目紙一樣，
很適合初學者上手的紙張，紙張紋路細膩，適合描繪插畫與精緻
繪畫表現，也可勾出細膩線條，價格高。

各式紙張樣本：

象牙插畫紙、Fabriano、Arches
粗目、Arches 中目（由左而右）

紙張的保存

台灣的環境氣候關係，對於紙張的保存度需要值得留意，因爲紙張受潮是看不出來的，筆者曾經用燈片放大鏡來辨別受潮紙張與正常紙張的差異，雖然能辨別出，不過一般人難以用此法判斷，總是在畫下去的當下，才發現紙張受潮。最好的方法還是購入防潮箱保存紙張、作品。

正常的紙

顏色畫在正常的紙張上時，水分會慢慢滲入紙張，表面紋路均一。

受潮的紙

顏色畫在受潮紙張上時，水分快速吸入紙張，並且產生白點狀紋理、筆痕即為受潮。

防潮箱

紙張、繪圖本、繪畫作品的保存請務必一定要放入防潮箱，非常建議購入。濕度控制，約在 30 ～ 50 度之間即可。

各類工具

▲ **素描鉛筆** 鉛筆筆芯建議選擇 2B 至 4B 硬度即可。

◄ **JANUA 留白膠**

適用於畫面留白處遮蓋
用途，使用時須注意紙
張特性，太薄且平滑的
紙不建議使用，請勿加
水入罐內，避免發霉。

▲ **台製紙膠帶** / 大圓牌

描繪水彩時，紙膠帶可貼往四邊固定，
因低黏性容易撕去不易傷紙。

桌面掃把 主要清掃紙張、桌面
上橡皮擦碎屑用途。

▼ **畫板** 可依造自己習慣的繪畫
大小裁切，或是至書局
購買書包板。

薄型燈片

現今燈片已由傳統燈箱型逐漸改良為薄型燈
片，方便攜帶，價格在千元內都算合理。當描
繪完草圖後，可用燈片複描至水彩紙張上，是
很重要工具。

▼ 丁字筆洗

此款三格丁字筆洗,美術店、文具店皆可購買到,適合桌面繪畫水彩用。外出寫生會帶攜帶型筆洗,兩者之間差別在於體積容量。

◄ 超黏性橡皮擦
/ 飛龍牌

筆者用過眾多擦子,擦子太硬容易傷害紙張,建議可選用較軟且具黏性,擦拭時較不傷紙張。

◄ 豬皮擦

專門用於擦拭留白膠的擦子。

▼ 自動削鉛筆機　描繪草圖時,可以省去削鉛筆時間。

▼ 繪圖本

此款為筆者常用的象牙插畫紙,A5 大小。

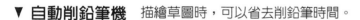

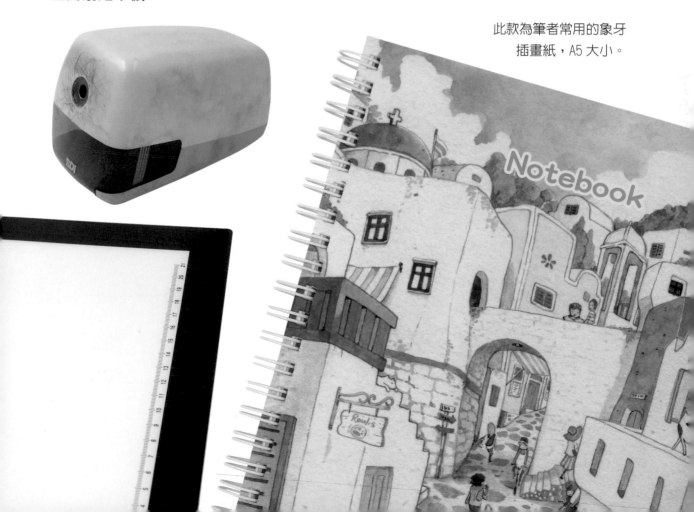

各類鉛筆與其畫出的線條

鉛筆在不同的草圖作畫階段，會分別使用不同的鉛筆工具來製稿。筆者習慣在草圖會用 4B 鉛筆繪製，接著用燈片轉描在水彩紙上時，會用製圖筆繪製。4B 鉛筆的優點在於描繪時線條變化性大，可表現線條的「粗細」、「輕重」變化，第一次使用者需注意下筆力道，較容易把線條畫重。

（上圖由上而下：分別為 4B 鐵人鉛筆、鉛筆延伸器、4B 三菱鉛筆、製圖筆、削筆芯器）

4B 鉛筆，力道統一

4B 鉛筆，力道清淡

4B 鉛筆，力道輕重變化

4B 製圖筆，尺規劃線

4B 製圖筆，力道輕重變化

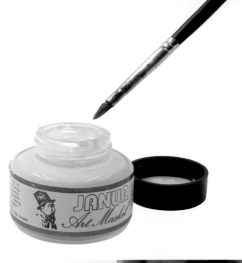

● 留白膠使用方法

使用留白膠時，要先搖晃罐內沉積物後再打開，液體較不會太濃稠，使用完畢後再把瓶口、瓶蓋的膠狀物去除，並且鎖緊，以免空氣跑入導致留白膠稠狀化壞掉。最後，千萬不要加水至罐內，自來水容易導致罐內液體發霉。

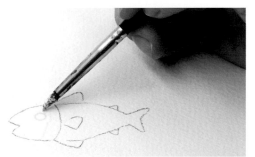

① **留白膠畫在紙上** 利用不要的水彩筆塗抹，塗抹過程中膠狀物會累積在筆尖，可利用小剪刀剪除掉即可。對於細小細節的塗抹，需要修飾筆端為尖狀後再塗上。

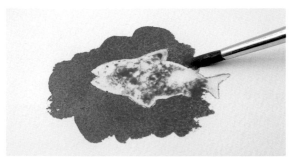

② **畫上水彩** 留白膠乾後，再進行水彩的塗色，此時留白膠可完整避開水彩顏料。

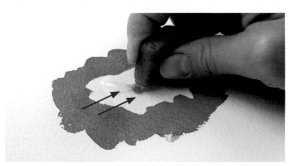

③ **留白膠平拉去除** 豬皮擦擦拭前，務必清理留白膠上的殘存色料，可利用水彩筆沾濕塗抹，搭配衛生紙沾掉顏色。擦拭時，建議可用小繞圈擦拭、同方向平拉式去除兩種，比較不會傷害紙張。因為紙張光滑就越要注意擦拭，避免傷紙，粗糙的紙張則不太會有此狀況發生。

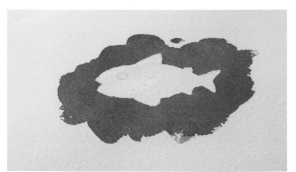

④ **完成**

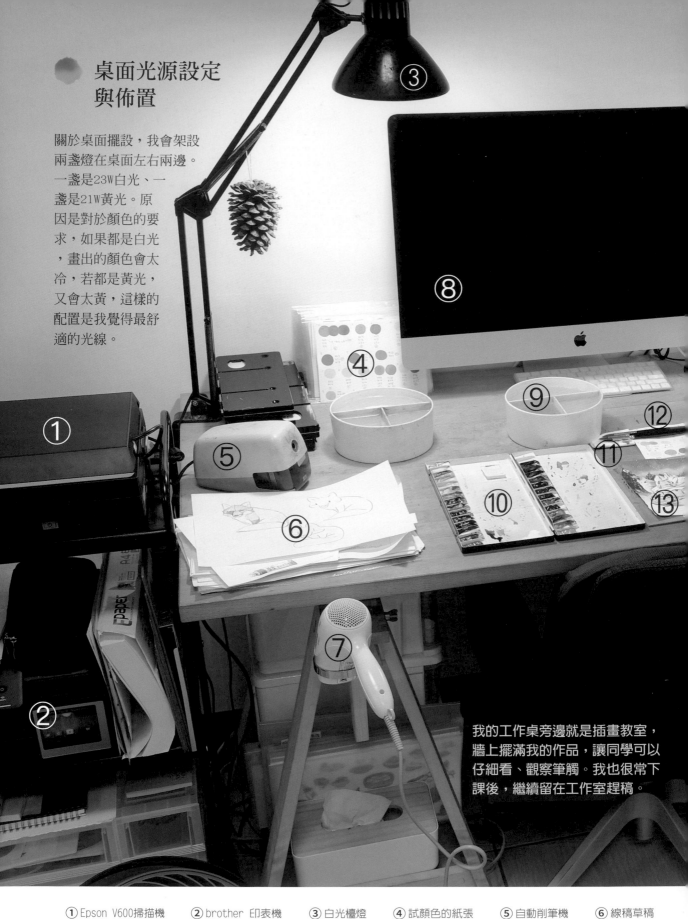

桌面光源設定
與佈置

關於桌面擺設，我會架設兩盞燈在桌面左右兩邊。一盞是23W白光、一盞是21W黃光。原因是對於顏色的要求，如果都是白光，畫出的顏色會太冷，若都是黃光，又會太黃，這樣的配置是我覺得最舒適的光線。

我的工作桌旁邊就是插畫教室，牆上擺滿我的作品，讓同學可以仔細看、觀察筆觸。我也很常下課後，繼續留在工作室趕稿。

① Epson V600掃描機　　② brother 印表機　　③ 白光檯燈　　④ 試顏色的紙張　　⑤ 自動削筆機　　⑥ 線稿草稿
⑦ 吹風機　　⑧ Mac電腦　　⑨ 丁字筆洗　　⑩ 鋁製30格調色盤　　⑪ 吸水分的衛生紙　　⑫ 尼龍毛水彩筆

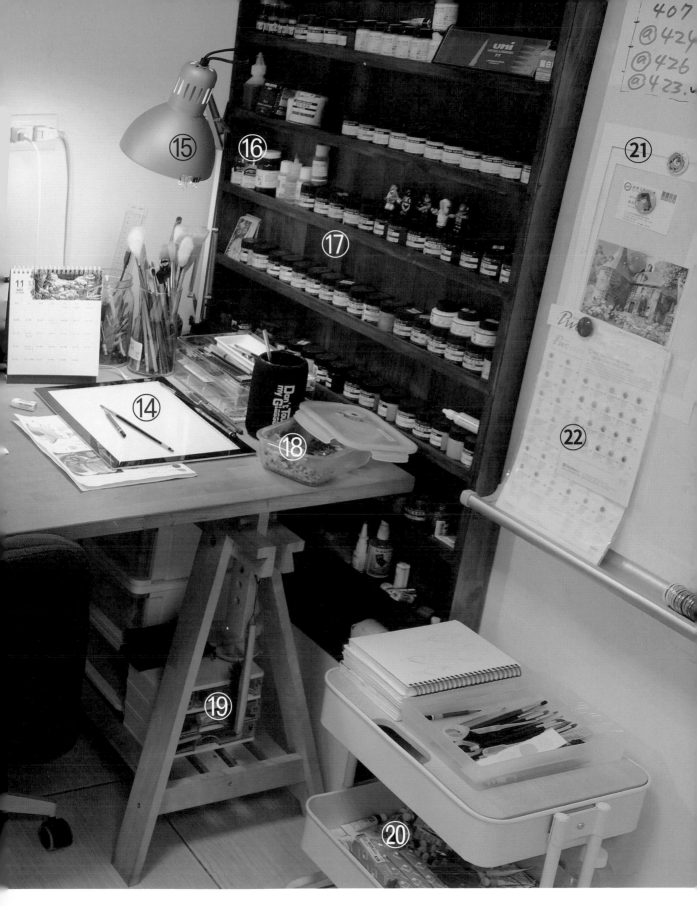

⑬ 作品　⑭ 描圖燈片　⑮ 黃光檯燈　⑯ 水彩特殊調劑　⑰ 廣告顏料架　⑱ 吃一半的便當（請愛用環保餐具）
⑲ 桌面掃把以及其他文具　⑳ 新韓顏料　㉑ 繪本用的描框　㉒ 新韓色票

章節二｜構圖與草稿練習

構圖與草稿，就等同於建築物的鋼筋水泥一樣，是非常重要的基礎之一。而你天馬行空的想像力與觀察力，也非常重要！

上色前的工作，除了安排畫面位置與角色的情緒之外，有一些畫家也會在正式上色之前，做顏色的模擬配色，幫助自己可以更明確的知道光影以及配色的協調度。但這部分屬於更進階一點的內容，我只先大概提及一下。

在這章節，我會教你簡單又實用的幾種方法，帶你練習如何描繪物件、安排整體構圖、將寫實的動物卡通化、幫角色構想故事、人物以及動物的表情、肢體動作設計、主題合併應用等，還有最重要的「將內容豐富的草稿，轉換成水彩上色稿」的方法過程！

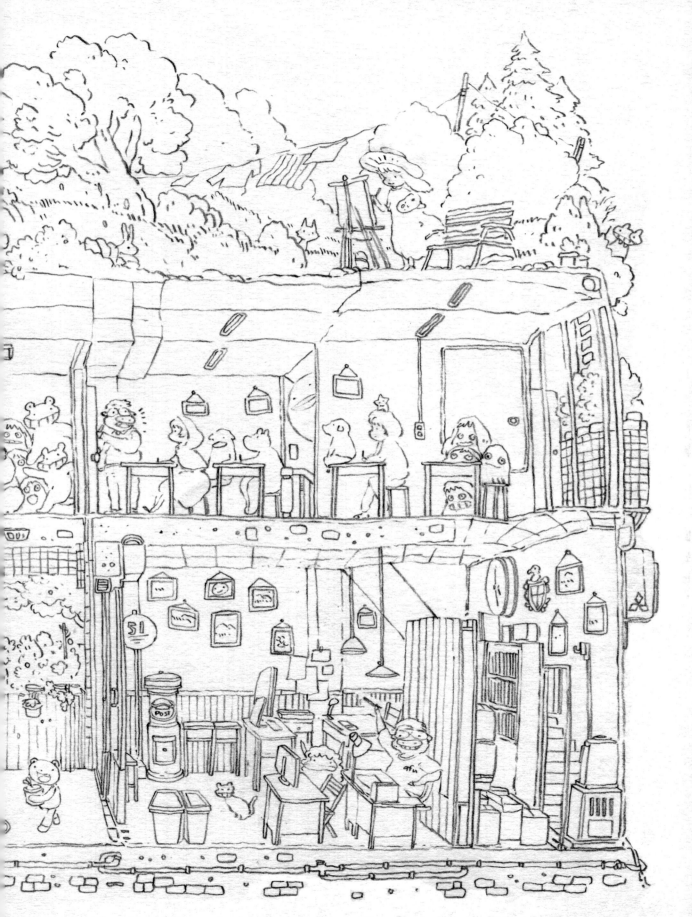

 # 構圖示範／芒果冰

精緻的插畫，筆者不太會直接畫構圖在水彩紙上，因為在水彩紙上塗塗改改的鉛筆線對水彩紙是一種傷害，而是找一張空白紙先大約畫構圖，確定線畫好後才轉畫到水彩紙上。

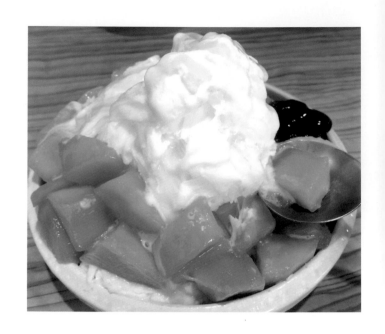

先畫田字格，並且每一小格都畫上四分之一圓，盡量上下左右對稱，這步驟會決定容器的視角。

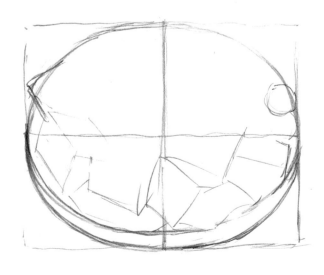

再畫上盤子內圓線，屬於碗的厚度呈現，並且大概畫上盤子邊的芒果切丁。

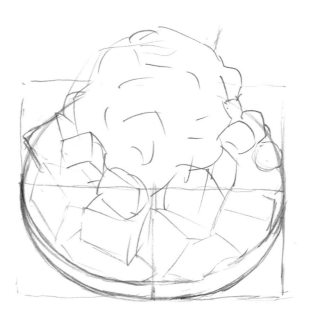

接著畫出芒果冰的頂端約略位置,大約會在這田字格再上方一些。

找張白紙,草圖墊下方,並利用燈片的輔助再畫一次細節。

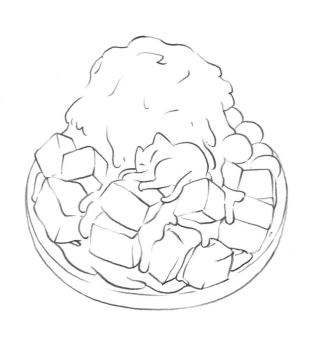

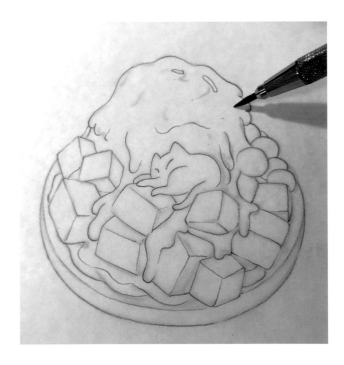

確定線畫完後的樣子。

最後再用燈片轉描畫到水彩紙上,可以把筆削尖來勾線,即可完成。

 ## 構圖示範／紙箱貓

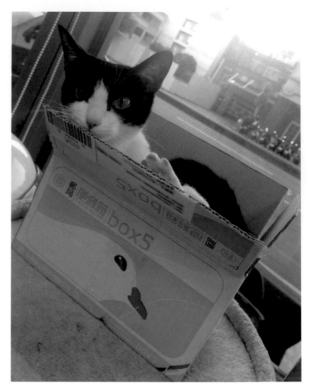

生活題材的選擇，即使是自己身邊很平淡的事情，就越要觀察出細微的刻畫，不全是繪畫技法的表現，有時是你想要在這內容裡表達什麼。例如角色的驚恐、緊張、驚訝、無辜元素等。此頁裡的照片角色沒有太多手腳畫面出現，所以最重要的傳達會來自於眼神。

先畫出箱子基本結構。
注意草稿線的平行與斜度。

畫出箱子的厚度材質，並且把便利箱的圖案簡單畫出。此階段圖案不刻畫太細！因為圖案會在水彩階段才會真的畫上。

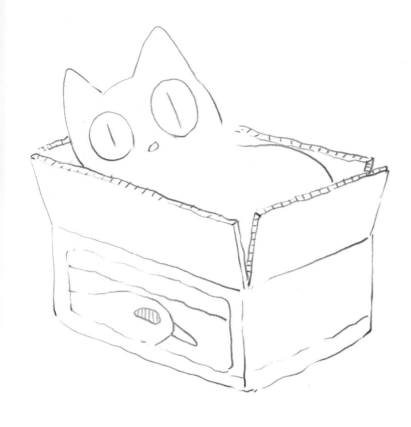

畫出約略的貓咪線條，不要被照片的寫實影響。把想要表現的特徵畫出來即可！眼睛放大一些，眼神就像突然被發現的樣子，讓角色有故事性。

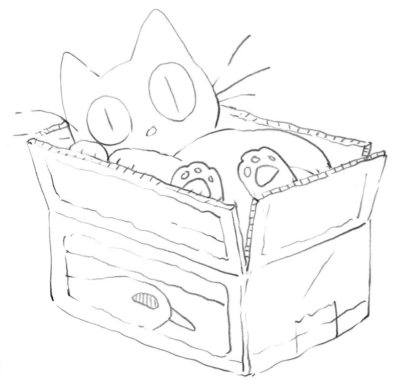

最後畫上手腳，還有一些細節來完成草圖，完成後再和照片去比較，草圖的過程中增加了哪些內容。

YouTube 上色影片搜尋：afu 紙箱貓

 # 構圖示範／森林一角

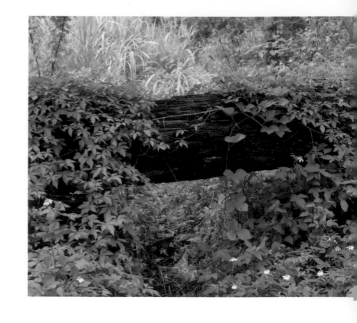

先畫出，你可以從資料照觀察出的大結構。

畫背景草圖不要去刻畫葉子長在哪處，或
數量有多少，而是要去觀察不同角度下，葉
子長什麼形狀。

當你觀察後，就可以隨意增添葉子的數量。

畫些動物躲在後面！並且畫出頭型與耳朵。　　　　再增添一隻動物，讓畫面有些故事。

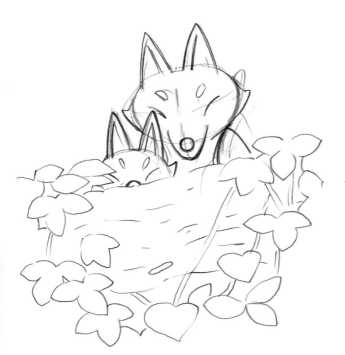

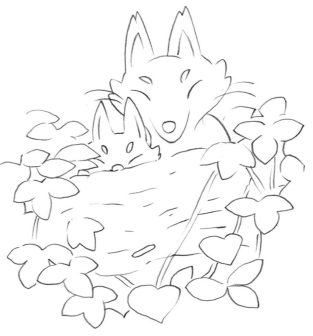

把五官描繪出來。　　　　　　　　　　　　　最後擦拭掉不必要的草稿線，完成。

 # 角色簡化法 / 獼猴

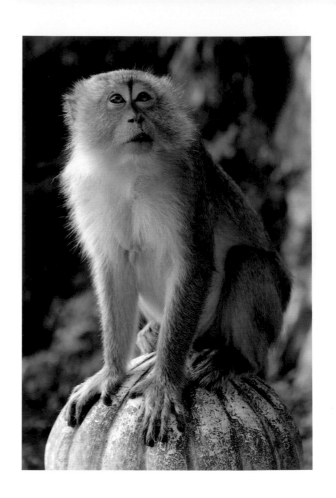

先畫中心十字線，找出畫面中的臉部橢圓型。

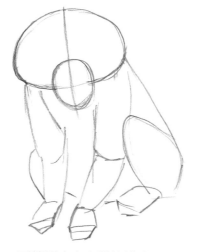

再簡單畫出身體的構成。

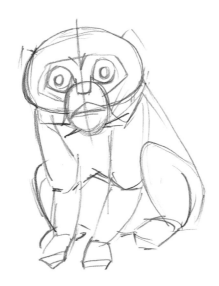

接著把草圖的五官位置畫一下，過程中用自己的觀察去畫出猴子的特徵，不要在意像不像！重點放在把大結構畫出來。

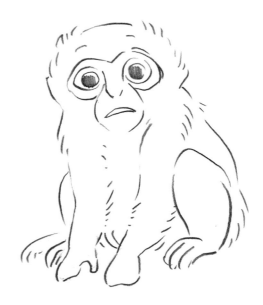

再用燈片，把草圖放在新的紙張下面，並且描繪出剛剛草圖裡猴子身上確定的線條。

30

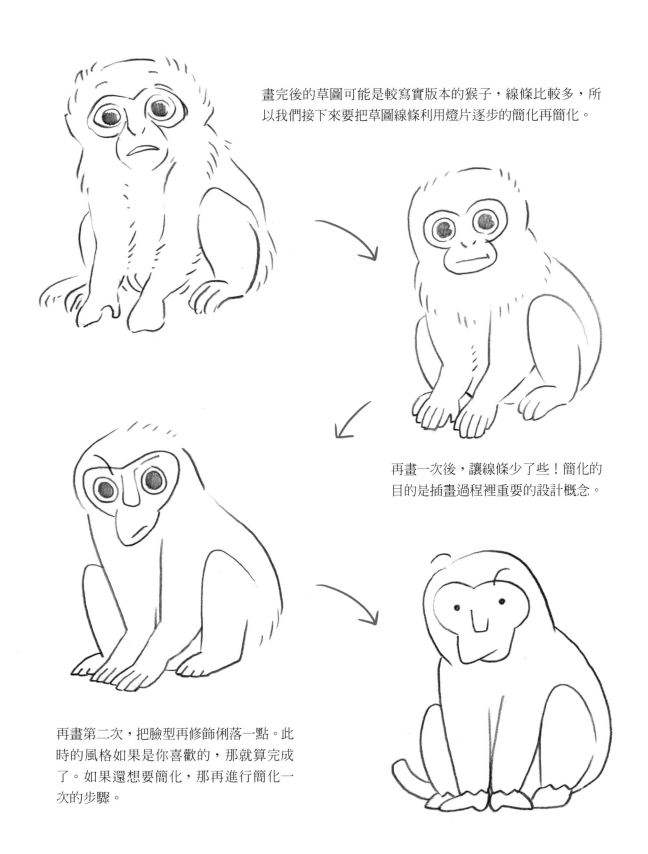

畫完後的草圖可能是較寫實版本的猴子,線條比較多,所以我們接下來要把草圖線條利用燈片逐步的簡化再簡化。

再畫一次後,讓線條少了些!簡化的目的是插畫過程裡重要的設計概念。

再畫第二次,把臉型再修飾俐落一點。此時的風格如果是你喜歡的,那就算完成了。如果還想要簡化,那再進行簡化一次的步驟。

第三次描繪,乾脆把眼睛再簡單些,手腳部分更簡單一點,即可完成。喜歡哪一個階段的風格呢?

 # 角色創意／森精靈

練習從資料照片去延伸插畫角色，本頁照片裡的元素包含香菇、枯葉、枯木、雜草，想看看，可以畫出什麼樣的插畫人物。

這是筆者看見此照片所描繪的發想，憑著印象感受，畫出初步第一次的描繪，草圖還有些粗糙是很正常，但此時想法開始邁入角色創意的第一步。

第二次鉛筆圖，筆者會再賦予角色性格在裡頭，同時加深元素的概念，並且用兩片枯葉當頭髮，茂密雜草當身軀，香菇當手拿配件，有一雙大大眼睛。再描繪這隻角色怎麼樣的方式在走路。

筆者會去設想角色在森林裡探險會遇到哪些阻礙困難，然後再把剛剛提到的枯木元素畫進去。

角色在森林裡睡覺時，想像用幾片枯葉元素當他的帳篷。

冬天的時候，枯葉也是禦寒的好物！

枯葉有時可以拿來偽裝起來！

當然還要描繪一下森精靈的好朋友，此時可以慢慢擴展出他的生活圈範圍，這會慢慢多了些新角色。

隨著季節的變化，下雨天的場景也不可少，那會是森林裡重要的環境元素之一！

最後還可以試著畫角色特寫。

 ## 招財貓／角色應用

當你畫出屬於自己獨一無二的插畫角色後，接下來可再嘗試延伸練習系列主題繪畫，筆者示範用招財貓為主角來畫生肖系列，而系列插畫例如有星座、國家、美食、職業、童話故事、電影系列，實在是畫都畫不完呢！所以趕快來動筆，找一下所需要的資料，這會讓你的繪畫功力與想像力幫助很多。

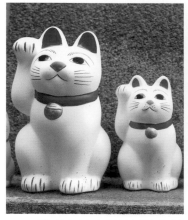
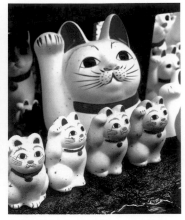

筆者在日本所拍攝的資料，招財貓最多的寺院，豪德寺。

【鼠】由於個體小，可以畫多隻數量，來增加熱鬧感！

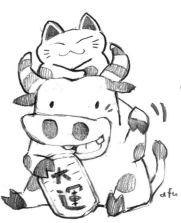

【牛】單純可愛的牛，背著招財貓。

【虎】老虎是凶猛動物，在描繪時，筆者會讓眼神再溫柔些。

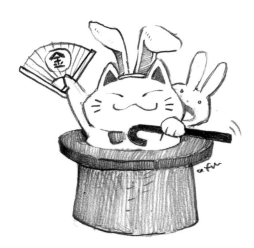

【兔】第一印象聯想到魔術，所以筆者畫了兔子魔術師。

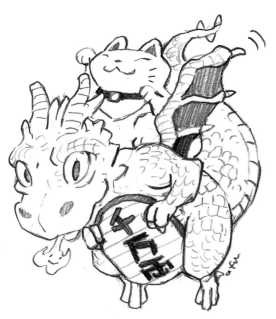

【龍】東方的龍複雜度較大，所以畫西方的龍來當主角。

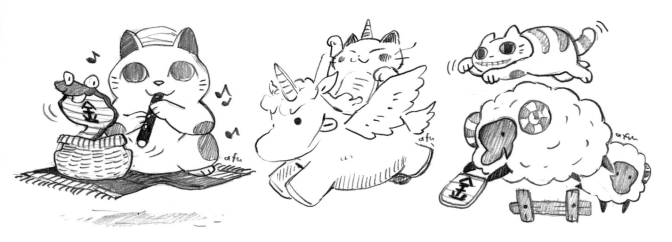

【蛇】跟音樂有關係，所以畫招財貓坐在魔毯上吹奏著音樂。

【馬】獨角飛馬，把比例再縮短些，增添可愛度！

【羊】聯想到睡覺時候的跳柵欄。

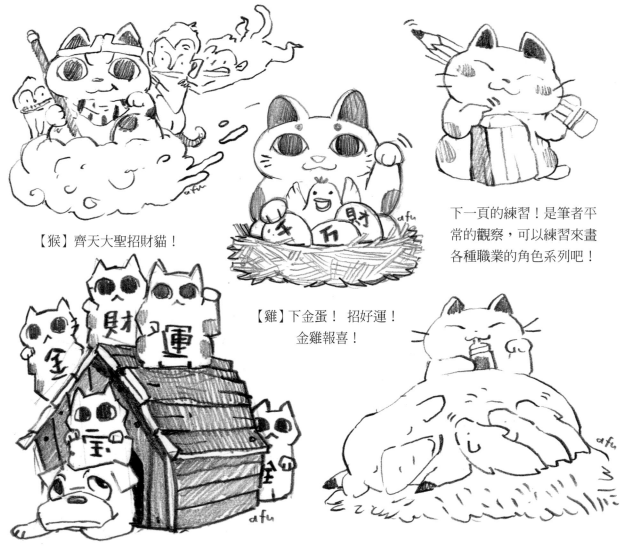

【猴】齊天大聖招財貓！

【雞】下金蛋！ 招好運！金雞報喜！

下一頁的練習！是筆者平常的觀察，可以練習來畫各種職業的角色系列吧！

【狗】被招財貓佔據地盤的狗。

【豬】健康快樂長大的豬仔。

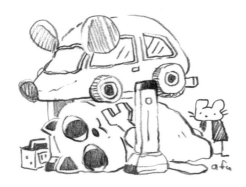

【修車貓】在筆者的工作室隔壁是修車行，常常觀察師傅在替客人修車的畫面。

【花店貓】中午買便當都會經過賣花的小店，以前給學生上插畫課的時候都會買花來當題材。

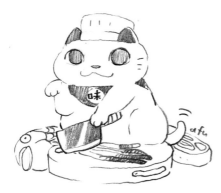

【料理貓】廚房裡重要的角色，最基本功就是從切菜開始訓練。

【上班貓】去日本時，觀察了車站裡的上班族都穿西裝並提著公事包，步伐極快走著。

【咖啡貓】以前覺得喝了咖啡很像大人，有一陣子常喝咖啡再開始一整天的畫圖工作。

【讀書貓】平日畫圖慣了，當筆者看見文字較多的書籍，筆者會邊讀邊聯想畫面，很累。

【健身貓】一週大約有兩天會上健身房，每次都會觀察別人怎麼做。

【製造貓】從字面意思去描繪製造業這產業，也挺有意思。

【拳擊貓】最喜歡洛基的電影
了，所以畫上對於拳擊的觀察。

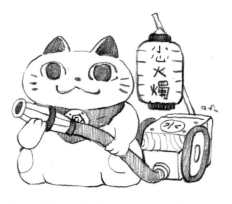

【消防貓】天乾物燥，小心火燭。

【蔬果貓】菜市場裡賣著蔬果的貓。

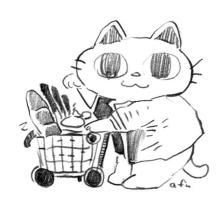

【主婦貓】工作室對面有間大賣場，常會
觀察推著推車的家庭主婦買了什麼優惠。

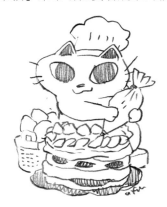

【蛋糕貓】正在製作著精美蛋糕的貓。

【蒐藏貓】公仔玩具買賣也是一種職業，而
且每天被玩具包圍著，應該很幸福。

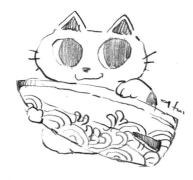

【衝浪貓】前陣子去宜蘭，發現那邊有許多
衝浪勝地，著色時應該要畫上黝黑的皮膚。

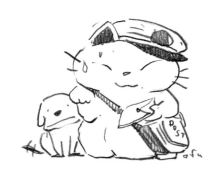

【郵差貓】每天都會見到的職業，但
很少看見戴此帽子的郵差了。

表情的基本練習 / 人臉

臉部的表情，在插畫人物刻劃裡是很重要的一部分，那該如何表現情緒出來？筆者的建議是觀察生活周遭的人，並且瞭解出各種表情的微妙變化，例如笑、大笑、苦笑、難過的笑、失望的笑、奸笑有什麼不同？眉毛的位置要畫多高多彎曲，嘴角要有多深，張嘴多大才夠開心等等的觀察力，現在就參考下圖筆者畫的範例來練習一下吧！

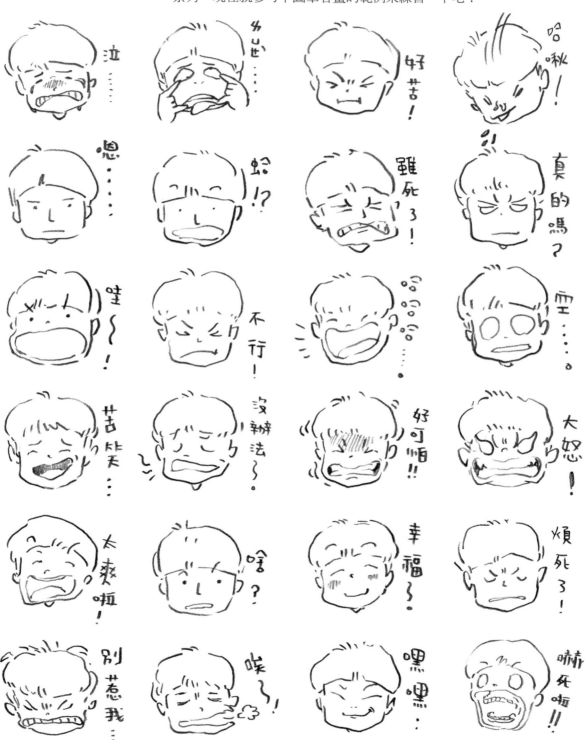

表情的應用練習／動物

當你練習左頁的人物表情之後，再試著把練習過的表情，應用到要畫的角色身上。可以是動物來應用，這是最好發揮的應用練習了。

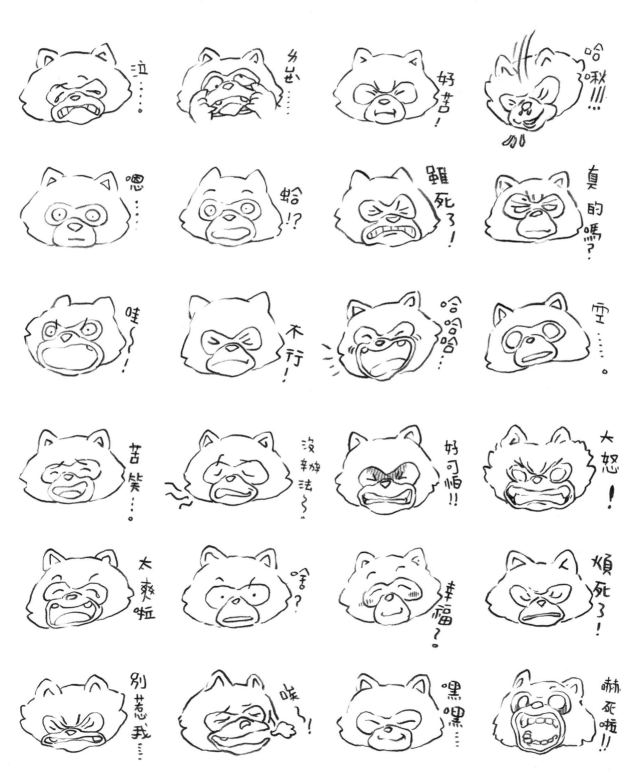

 ## 肢體情緒練習

首重要注意眼神方向、互動行為對比、情緒極端收放,這樣會讓你畫的角色產生親近感,好比演戲般的畫入角色裡。當你不會畫的時候,離開畫桌,演一遍給自己看,看當遇到這狀況,觀察身體情緒會怎麼做出行為。

我們是好朋友!
動作對比,一位叉腰自信,一位輕鬆手放。

我們成了死黨!
動作對比,一擋一攻。

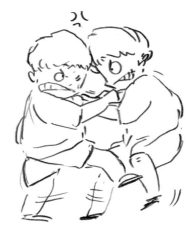

我們無所不談!
情緒極端,眼神注視。

我們也爭吵過!
情緒極端,眼神注視。

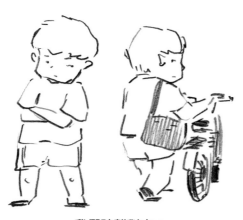

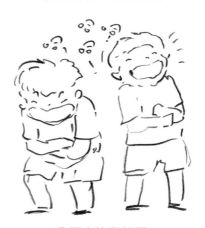

我們疏離對方!
動作對比,一正一背,眼神隱約注視。

我們大笑和好了!
動作對比,一位彎腰笑,一位仰天笑。

 # 肢體情緒應用

運用下列文字來應用在動物身上，表現會跟人類有些許不同，可利用道具配件來讓角色的動作更有感！

我們是雙胞胎！
動作表情對比，一隻插腰正直不笑，一隻身體微彎善良微笑。

我們喜歡遊玩！
動作、好勝的個性對比。

我們有顆善良的心！
眼神難過互動，姿勢對比。

我們為吃的事爭吵！
情緒極端，表現出小孩吵架會有的動作。

我們彼此不認錯！
動作對比，一正一背。

算了！大笑一場吧！
動作對比，一位仰天大笑，一位彎腰需要扶住的笑。

草圖，是上色前重要的一個階段，如同建築的地基一樣重要，草圖畫得紮實準確，在上色時便會很明瞭顏色該畫在哪裡。所以要畫出一幅精緻的滿版插畫作品，會比畫無背景插圖更花上許多時間，因為光草稿就需要畫上好幾次流程，下圖的範例公開，是筆者從構想圖，到上色稿來介紹。

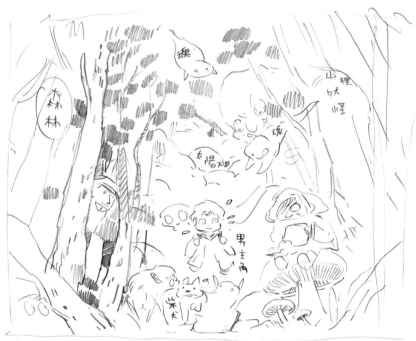

構想圖

此階段不需要太明瞭的線條，可以天馬行空般的發揮，憑印象感受來構思，因為當你擁有資料參考後，會侷限你的創意。所以畫上大概位置即可，有時為了示意，也會用文字註明清楚。而且構想圖是所有作畫的源頭發想，務必需要把此階段圖保留好。

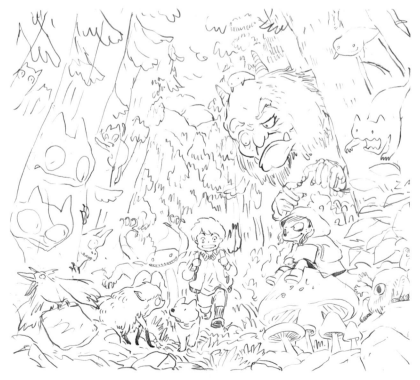

草圖

構想圖畫完後，就會開始尋找所需的資料來畫草圖，此畫面中要搜集妖怪、樹林種類、野菇、人物服裝、山野故事的資料來讓畫面更豐富，最後再利用燈片，將構想圖轉畫至新的一張草圖上，線條依然潦草沒關係，但大致上畫出些較重要細節即可。

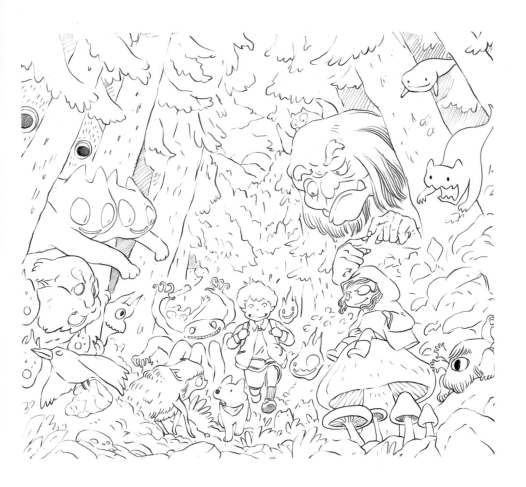

細稿

利用燈片將草圖再轉畫至新的紙張上來描繪細稿,細稿會逐漸確立那些線條要保留或刪除讓畫面朝向明瞭清晰的精緻細節,而有時要從草圖轉畫至細稿的流程可能會畫上一兩張逐漸修細。

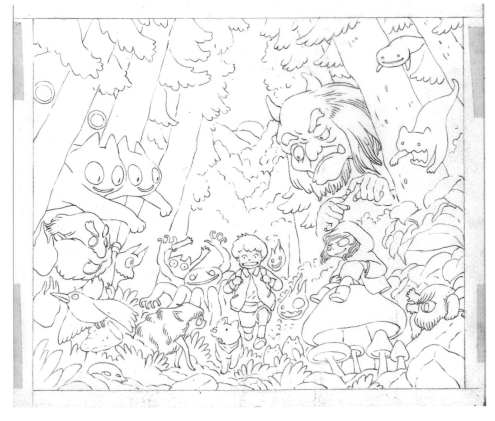

上色稿

將完成的細稿再利用燈片轉畫描於水彩紙上即可。畫於水彩紙張上時也要注意鉛筆線力道勿過重,盡量畫輕畫細來讓畫面乾淨。

章節三｜基礎水彩插畫技法

這章節要帶你認識顏料的調色方法、控制水分以及基礎的上色方式！
這部分也是很重要的基本功，因為這些技巧非常實用，我到現在還是
一直在使用著。要打開水彩世界的大門了！準備好了嗎？

 # 認識顏料裡的透明、半透明、不透明

 透明水彩

顏料與適量水分調和，顏色在紙張表面顯現出具有清透感、層次透明，色彩堆疊時，紙紋與鉛筆線清楚可見，即為透明水彩特性。

 半透明水彩

透明與不透明水彩之間即為半透明，有些微的遮蓋效果，但也能保有透明感呈現。

不透明水彩

水分調和少，用顏料的不透明特性去層層遮蓋。適合畫面修改、反光、提亮或是邊線的描繪使用。

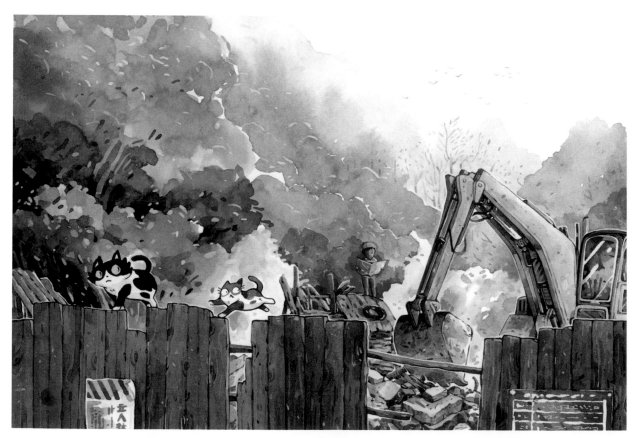

透明水彩範例 / 畫面中可見遠方背景的漸變，近景磚瓦、招牌透明感。《離家 /2016》

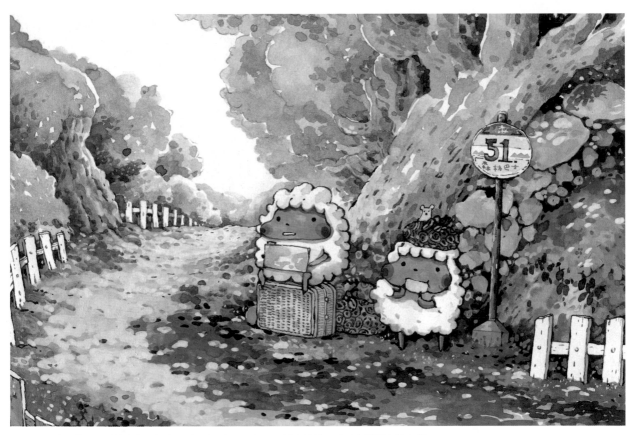

半透明水彩範例 / 畫面的遠景爲透明，前景則用半透明效果呈現。《51 號森林巴士返家路 /2013》

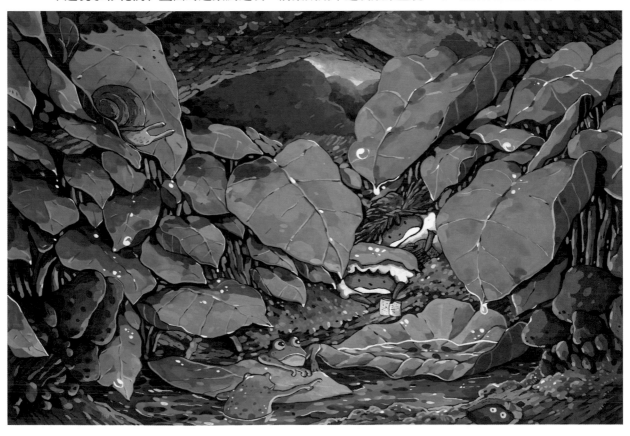

不透明水彩範例 / 此畫作爲透明水彩打底，再用不透明顏料完稿。《細說 /2014》

要怎麼調色才會準確？

初學者在學水彩時，第一個遇到最大的難題，就是如何調出顏色的明暗深淺。常常在上色的時候，發現顏色太淡或是太濃，很容易畫失敗，然後就漸漸失去畫圖的信心。所以這個單元會教你怎麼調出適合的濃度、深淺，讓你輕鬆擺脫這個困擾！

先從色盤上看調色的變化

在下方的圖示中，筆者將一個樹綠色，調成十個等分，從濃到淡分別是⑩度到①度，在本書後面的所有示範講解中，將會使用到「度數符號」，來說明顏色要調到哪一個明暗濃度。而這符號的緣由，是筆者在繪畫的過程中，方便自己快速筆記，所制定的簡易符號。你也可從下方表格了解筆者對顏色明度濃度的分析

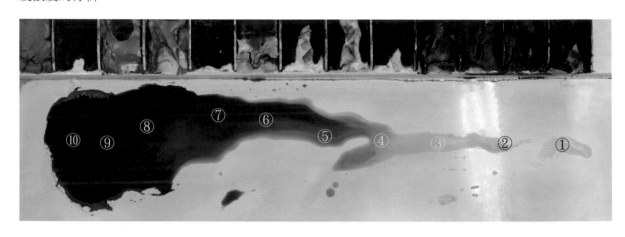

色彩明度表

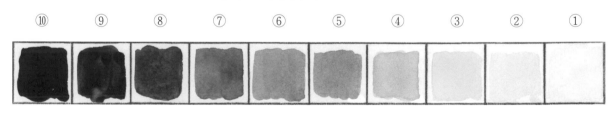

⑩度 顏色濃稠，不透明特性 —— 專畫深色邊線、修改、反光、提亮。
⑨度 顏色半濃稠，半透明特性 —— 專畫深色邊線、修改、反光、提亮。
⑧度 透明水彩特性 —— 最高飽和度，底色用途。
⑦度 透明水彩特性 —— 底色用途。
⑥度 透明水彩特性 —— 底色用途、正常邊線。
⑤度 透明水彩特性 —— 底色用途、正常邊線、紋理用途。
④度 透明水彩特性 —— 淺底色、淺色邊線、陰影、紋理用途。
③度 透明水彩特性 —— 淺底色、淺色邊線、陰影、紋理用途。
②度 透明水彩特性 —— 淺底色、淺色邊線、陰影、紋理用途。
①度 透明水彩特性 —— 淺底色、淺色邊線、陰影、紋理用途。

色彩明度步驟

步驟 1 少量的水，並將 405、404、538 三個顏色，調成 50 元加硬幣大小的區塊，顏料濃度呈現很濃稠狀態。

步驟 2 調完之後，直接畫在⑩度的格子上，畫的時候保持顏料呈現的厚度。

步驟 3 再將筆刷 1/2 浸在乾淨水裡，只浸泡不洗筆，大約 5 秒左右再離開水面。當畫到④度至①度時，筆刷 1/2 浸於水裡，並擺動畫筆約五秒即可，主要是把畫筆上的顏料洗去一些，較容易畫出更淺格子。

步驟 4 將剛剛⑩度顏料，往外拉出一個圓形調色區域，這樣會讓濃度淡一點，大約是⑨狀態，顏料有點半濃稠感。

步驟 5 畫至⑨度的格子上，此時隱約會顯出微微紙張的透明感出來。再重複步驟 3 至步驟 5 方式，繼續將其他格子畫完。過程中不添加顏料，僅用水分與調色位置來練習顏色深淺。

色彩明度練習

請你用黃綠 404、普魯士藍 538、永固黃 405 這三色混色，從最深濃的⑩度，畫到最淡的①度。每降低一度，就加一次水分。度數越低，加的水分越多，調色的位置要往外調。

⑩	⑨	⑧	⑦	⑥	⑤	④	③	②	①

練習後的檢查

相鄰的格子，顏色會較相似，這樣的情況是正常的，請不用擔心！可以使用跳格子的對比檢查方式。但如果跳格子的對比度都難以區分，那就代表度數沒有在變化，再試著調整水份的添加量。

跳格子檢查　　　　　　　相鄰兩色會很接近

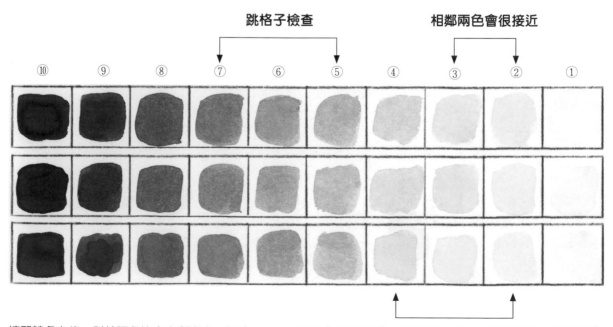

練習較多次後，對於調色皆會有所進步！加油！　　　**因為④度沒下降，導致②、③、④度都是一樣的顏色**

如何一次調到目標度數！（進階）

明白色彩明度重量的基本畫法後，我們更進階的來練習吧！

這個練習不要求自己一次就要會調到想畫的度數，如果畫得較淺，都還可以用度數相加法來補畫完，但如果一次就畫太深，則無法救回，因為水彩的基本描繪觀念，是從淺色畫到深色。

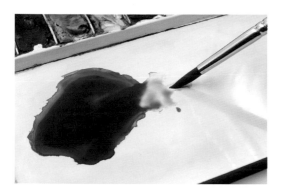

跳格子色盤的狀況

先在調色盤上調一個⑩度的顏料水區塊，讓此區成為調色中心。然後加些水，把顏料水往外帶出調至想畫的度數，在這練習中，可以逐漸體會越往中心調色，顏色越深，越往外調色，顏色越淺的經驗。

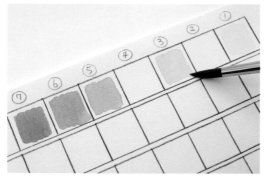

跳格子的明度表狀況

上一頁練習我們用依順序填色，而本次練習採用隨機跳格的方式來練習，當畫完如果還是漸層表格，則代表已經熟悉深淺度數調色。

試顏色的方式（沒推開）

顏色畫在紙上試色時，如果沒有把顏料水分推開來，初學者光用肉眼是很難分辨顏色深淺準確度。

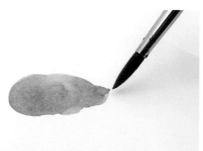

試顏色的方式（推開）

正確試畫顏色的時候，不要積一灘水分在紙上，而是要將顏料水分畫開來，這樣才能看到顏色真正的色調與深淺度數。

51

● 你知道嗎？原來畫水彩也隱藏數學公式！

水彩的疊畫法，也偷偷隱藏著數學公式，但不是那麼有規則就是了～以下是
筆者觀察很久才慢慢發現的度數加法公式，你也可以試著畫看看！記得在畫
下一個顏色之前，要先確定第一層的顏色已經全乾了，才會有疊畫的效果。

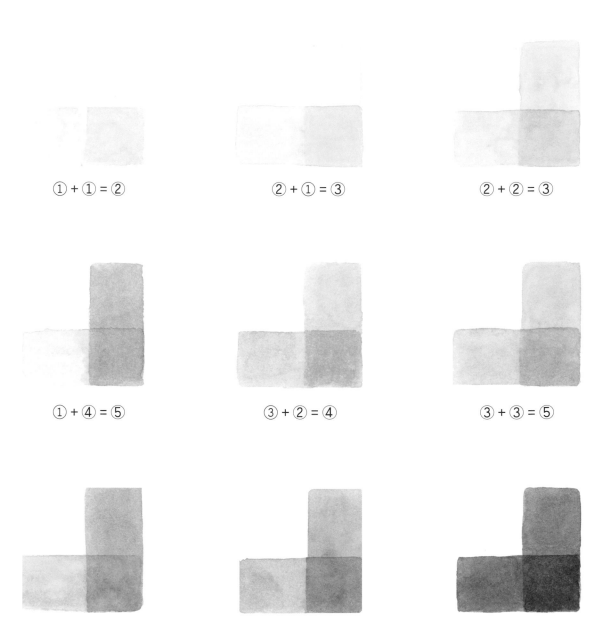

①＋①＝②　　　　②＋①＝③　　　　②＋②＝③

①＋④＝⑤　　　　③＋②＝④　　　　③＋③＝⑤

③＋④＝⑥　　　　④＋④＝⑥　　　　⑥＋⑥＝⑦～⑧

疊畫層次的表現

水彩的世界裡，除了暈染漸層的表現，還有一種繪畫的方式叫做「疊畫法」。此畫法不需要很高級的畫紙，就算是速乾型的畫紙也可以畫出。疊畫法的特徵是層層堆疊，疊畫出畫面透明美感，且不屬於厚塗法。因此先熟悉疊畫所需的度數相加概念後，就可以輕易畫出。

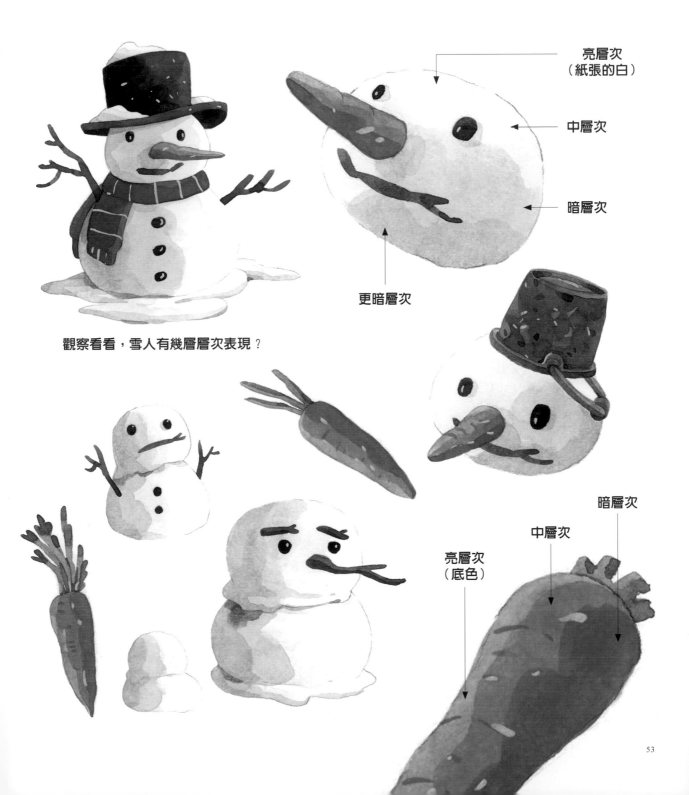

亮層次
（紙張的白）

中層次

暗層次

更暗層次

觀察看看，雪人有幾層層次表現？

暗層次

中層次

亮層次
（底色）

 # 水彩調色實驗室

光一個單色跟水分之間的變化，就可以調出好幾種不同深淺的顏色，那如果是一整盒的顏料來相互搭配，是不是就可以調出上萬種顏色！？而且就算是調同一個顏色，在每次調色的時候，都會因為比例、水分的關係，調出的顏色會跟之前調的會有誤差。接下來筆者會使用藍色 415 來帶你看一下，同一個顏色可以做出怎樣的變化！

415 + 水 =

依加入水量的多寡，可調出各種深淺的濃度，也就是前面提過的色彩明暗重量，所產生的顏色差異。

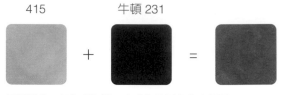

415 + 牛頓 231 =

任何顏色，加入 231 後，會成為該顏色的暗色調。

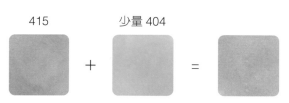

415 + 白色 401 =

任何顏色，加入白色之後，會帶「粉」，且顏色呈現厚重感，會變成不透明、半透明水彩。

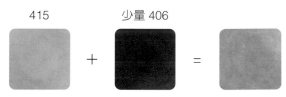

415 + 膚色 414 =

任何顏色，加入 414 後，會帶「粉色」。

加入同色系（冷色）

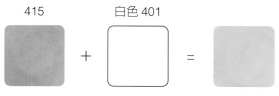

415 + 少量 404 =

加入少量同色系顏料，可以觀察到顏色有些微的改變。

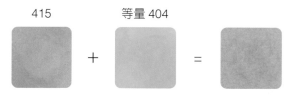

415 + 等量 404 =

加入等量同色系顏料，顏色變成帶藍的綠色。

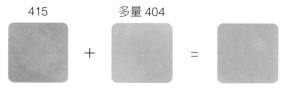

415 + 多量 404 =

加入多量同色系顏料，原本的藍色已經不明顯了，但此時的顏色又與 404 原始顏色有些差異。

加入不同色系（暖色）

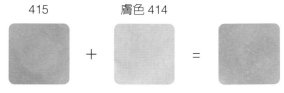

415 + 少量 406 =

加入少量不同色系顏料，可以觀察到顏色有些微的改變。

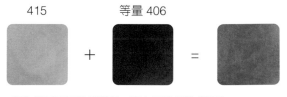

415 + 等量 406 =

加入等量不同色系顏料，原本的藍色變成紫色。

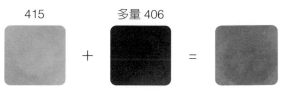

415 + 多量 406 =

加入多量不同色系顏料，原本的藍色已經不明顯了，但此時的顏色又與 406 原始顏色有些差異。

常用調色配方

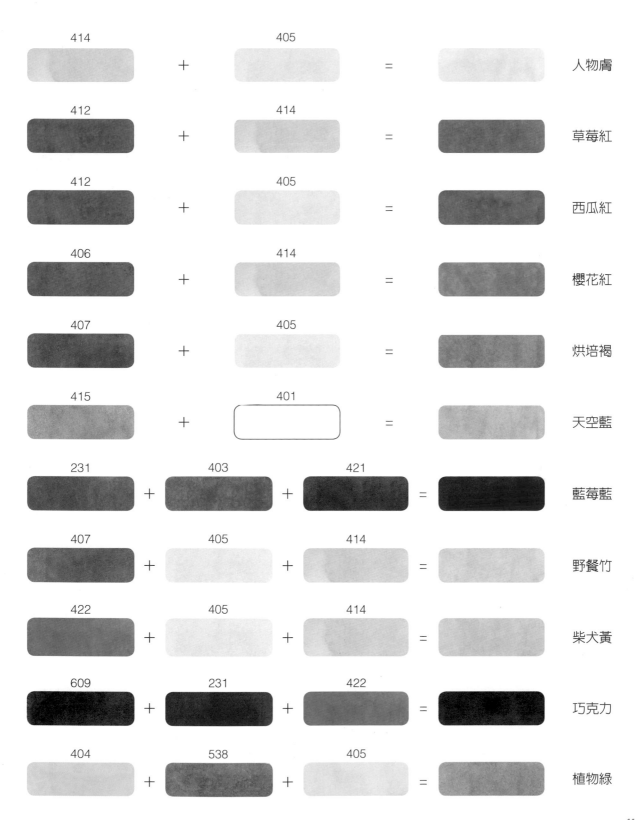

414	+	405	=	人物膚
412	+	414	=	草莓紅
412	+	405	=	西瓜紅
406	+	414	=	櫻花紅
407	+	405	=	烘培褐
415	+	401	=	天空藍
231	+ 403	+ 421	=	藍莓藍
407	+ 405	+ 414	=	野餐竹
422	+ 405	+ 414	=	柴犬黃
609	+ 231	+ 422	=	巧克力
404	+ 538	+ 405	=	植物綠

● 關於黑色

有白色就會有黑色，但為什麼在水彩中，黑色幾乎不會用？

在水彩中，黑色是極少會使用到的顏色，因為任何色加入黑色會讓顏色變髒。所以我會使用三種顏色來混色，調出暗色調。舉例：頭髮的黑，在夕陽黃昏下，顏色會呈現咖啡暗色調；在冬夜的月光下，頭髮的黑色，會呈現暗藍色調。這也是筆者為什麼會特別偏愛使用牛頓色號 538、609、231，而且把它們排在色號最後面的原因。讓我們來看看這三個顏色的調色比例使用：

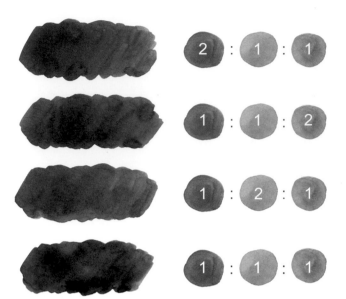

2 : 1 : 1

1 : 1 : 2

1 : 2 : 1

1 : 1 : 1

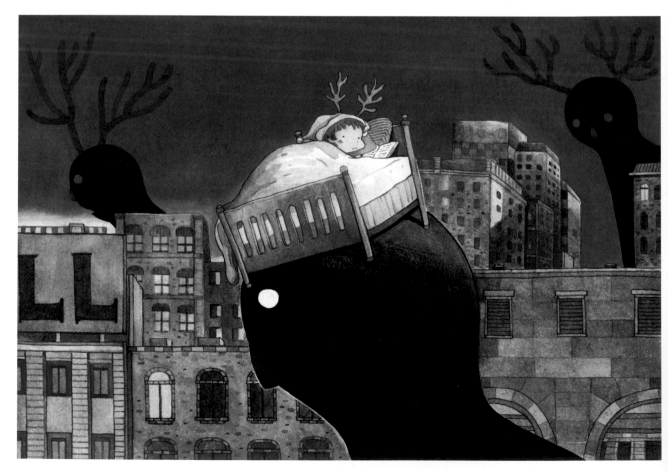

當你的人物要表達未知神祕的時候，可以使用黑色。《深黑巨人 /2012》

（正常光）
一般髮色偏中間灰暗

（夕陽光）
髮色偏咖啡色調

（月夜下）
髮色偏冷灰調

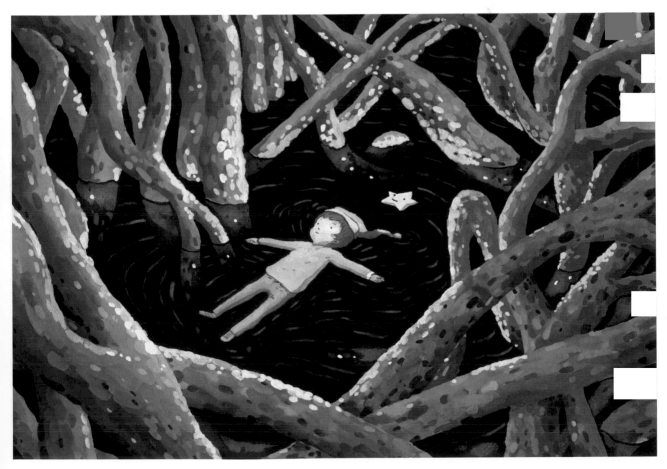

當你的情感要表達寂寞、絕望的時候，可以使用黑色。《仰望星空 /2012》

初學者必學的平塗技法

平塗技法在水彩中是最基本的技法之一，因為任何的描繪物都有一個底色存在，底色要畫得好，就必須要會畫平塗技法，平塗的意思就是將一個區塊完整、均勻的上色，表面沒有多餘的痕跡。

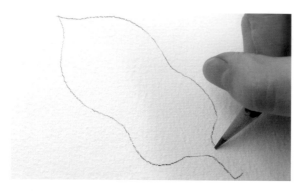

步驟1 首先，在水彩紙上簡單畫片葉子的線稿，一開始不用畫太大，也較好入門練習，隨著練習熟悉後再慢慢挑戰大面積平塗。

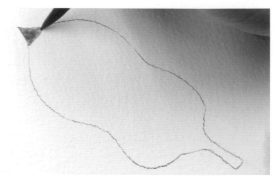

步驟2 使用黃色、黃綠、普魯士藍，調出樹綠，並準備充足顏料水分，初步先從葉子最前端畫起。

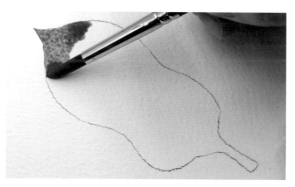

步驟3 描繪邊界時，用筆尖沿著邊緣帶畫下去，畫的長度不用太長，大約一兩公分，此時紙張上的顏料水份要充足。

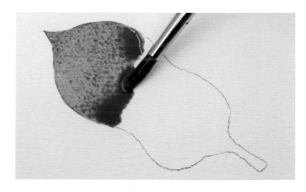

步驟4 畫到中間區塊時，畫筆打斜，利用筆肚畫中間大面積處，同時顏料水分要帶至邊緣。

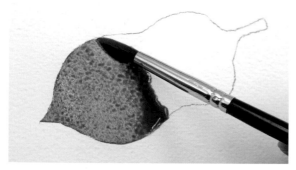

步驟5 當描繪另一邊的邊界時，把作品轉至好畫的角度，用筆尖描繪，勿用筆肚畫邊界。

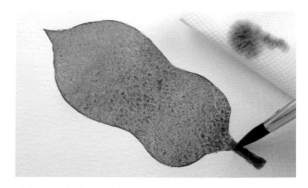

步驟6 畫完到最後，將多餘的顏料水，利用筆尖沾附衛生紙，反覆做收乾的動作，即可完成。

 ## 平塗技法常發生的狀況

筆痕問題	積水痕	乾濕斷層	畫太乾太長
中間面積區塊產生細小筆尖筆痕，正確畫法是大面積區塊要用筆肚描繪。	水痕原因在於水分沒有確實帶畫下去，末端也未收乾，乾掉後會有深色殘留。	畫太慢時，顏料水又不足，容易產生乾濕不同調，導致平塗斷層現象發生。	筆觸畫太長，導致畫第二筆時，第一筆水分已經乾掉，產生重疊筆觸現象。

握筆的角度藏玄機

一支水彩筆有著筆尖與筆肚兩部分，分別佔的比例大約是 3:7。筆尖所畫出的線條較細，適合畫邊緣填色用途。筆肚所畫的線條較寬，適合畫面中間大面積區域填色。接著筆者使用尖頭 8 號水彩筆，來說明握筆時下筆的角度所產生的變化。

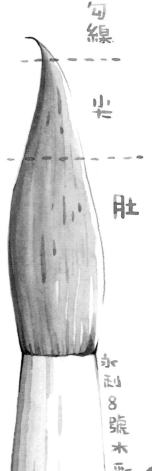

勾線

尖

肚

永利 8 號水彩筆

80°

抖…

65°

45°

10°

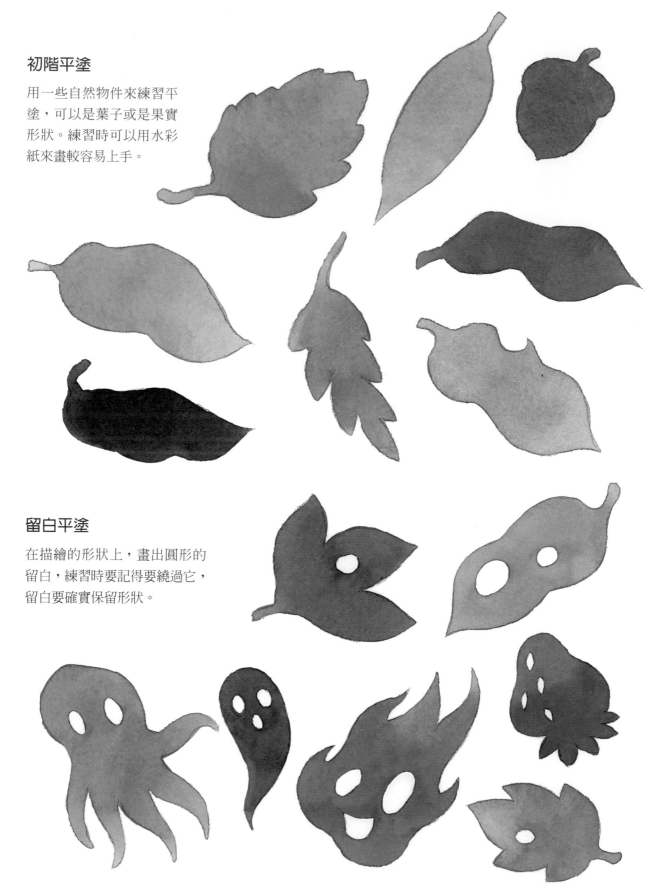

初階平塗

用一些自然物件來練習平塗，可以是葉子或是果實形狀。練習時可以用水彩紙來畫較容易上手。

留白平塗

在描繪的形狀上，畫出圓形的留白，練習時要記得要繞過它，留白要確實保留形狀。

作品賞析

任何的物件都從平塗底色畫起！

平塗漸層三大類

平塗漸層，是平塗技法的進階技巧，也是很常會使用到的表現技法。在畫之前，建議先把所有需要用到的顏色都調好，再開始漸層上色，避免在暈染時，還要再花時間調色，導致漸層失敗。

（一）從單色漸層到無色

（二）同色系漸層

（三）對比色系漸層

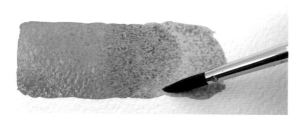

橘色畫完後，洗筆換畫藍色，並且間隔一小段空白。

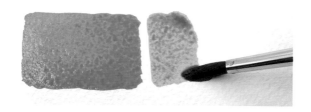

藍色畫完後，直接將兩色混色調和。

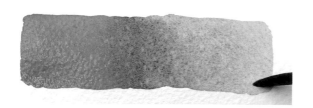

最後，調回乾淨的藍色，並且把末端補畫完即可如照片所呈現。此方法可保留藍色的乾淨，不至於橘色漸層平塗藍色時，導致藍色畫至末端皆爲與橘色混色的濁色。

漸層平塗

當你學會基本平塗後，再嘗試畫
出具有雙色的漸層平塗吧！不管
是相近色漸層、對比色漸層。

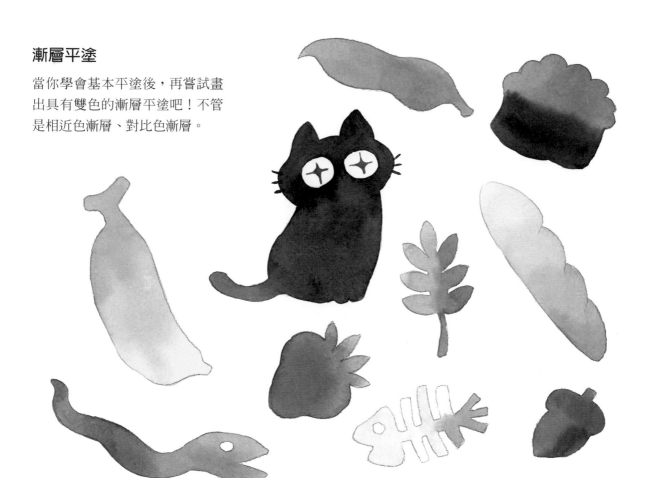

延伸練習

這裡有筆者畫的一些鉛筆線，你
可以想像一下，這些線條裡的漸
層會是什麼樣子呢？快來跟著練
習吧！

平塗疊畫法：櫻花下的小精靈

描繪一頂帽子與一朵翻起的花瓣。

描繪右邊花瓣，並表現出正反面來。

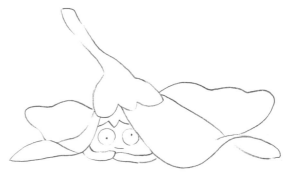

畫上花精靈與背後的花瓣。

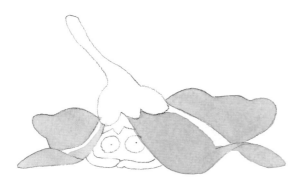

406 + 414 ⑤

調好粉紅底色描繪花瓣，保留些亮面不畫。

406 + 414 ⑤

用同色，描繪第二層底色面。

 406 + 414 + 231 ⑤

用同色調些紫，描繪第三層底部暗面區塊。

 406 + 414 + 231 ⑤

 538 + 404 + 405 ⑥

用同色，再稍微加些紫，描繪花瓣最暗面區塊。調些綠色調，描繪綠色部分，並且保留反光面。

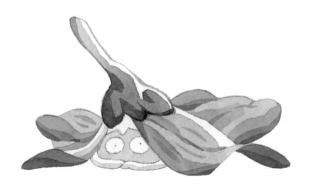

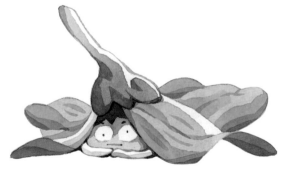

 406 + 414 + 231 ②

 538 + 404 + 405 ⑥

粉紅調淡，描繪花精靈的臉部區塊。同樣的綠色畫上第二層次面積，把鉛筆線擦掉，勾勒出綠色邊界線。

 406 + 414 + 231 ⑤

用調淡的粉紅，描繪花精靈的臉部細節層次。並且勾勒出暗紅色調的人物邊線。

平塗疊畫法：磚石下的小精靈

先描繪左斜磚石。

再描繪另一邊磚石。描繪前可以
先思考光線在不同塊面的亮度。
1＝亮面、2＝中間面、3＝暗面

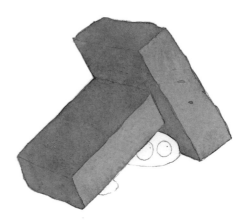

 405 ＋ 407 ＋ 414 ＋ 422 ⑤

 上步驟的混色 ⑤

538 ＋ 404 ＋ 405 ⑤

底色用漸層混色方式畫滿。

全乾後，兩色的混色描繪第
二層中間亮度的區塊。

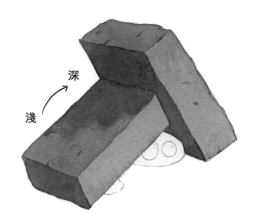

405 + 407 + 422 + 231 ⑤

接著底色調入些紫，去描繪磚塊最暗
的區塊。此色也可描繪左邊磚石上的
陰影，注意漸層由淺至深描繪即可。

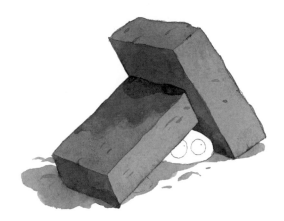

405 + 407 + 422 + 231 ⑤

全乾後，再用剛剛的暗色描繪第二層
次陰影並且縮小描繪範圍。也可以用
此色描繪地面陰影。

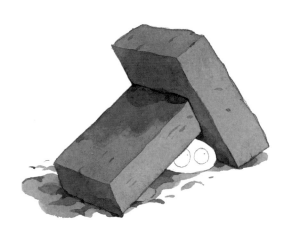

407 + 231 ⑥

稍微調深些，畫上地面第二
層陰影。

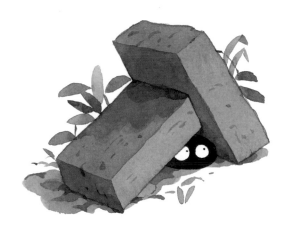

538 + 609 + 231 ⑧

538 + 404 + 405 ⑥

最後再畫全黑的精靈與背景植物。

平塗疊畫暈染法：躲雨的小精靈

畫上葉子與水珠。

描繪葉子下的小精靈。

拿著葉子傘跑著。

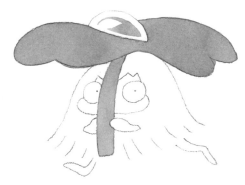

404 ＋ 405 ＋ 538 ⑤

用綠色調底色平塗填色。

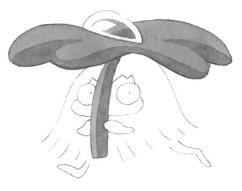

 404 ＋ 405 ＋ 538 ⑤

再用同色縮小範圍來描繪較暗層次。水珠上的鉛筆線擦掉，描繪綠色邊線。

 538 ＋ 404 ＋ 405 ⑤

繼續用同色，描繪更暗的層次。如果顏色不夠深的話可以加些 538 藍。

 231 + 609 + 538 ②

用淺灰色來畫臉部與手腳陰影。

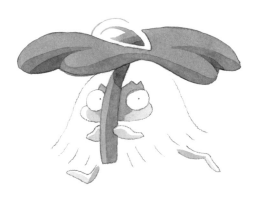

 231 + 609 + 538 ③

同樣的淺灰色畫上較暗的層次面積。

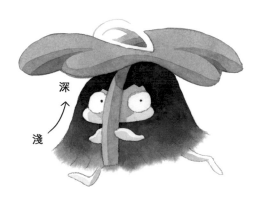

深

↑

淺

 538 ⑥

在精靈的下襬位置畫上乾淨的清水，
畫完後再用藍色暈染出擴散的邊緣。
越接近葉子底下的藍色越深哦！

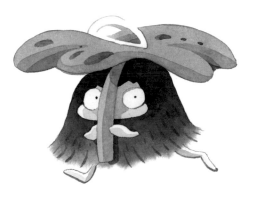

 538 ⑤

最後用藍色畫上最後的邊線細節吧！

平塗疊畫暈染法：枯葉下的小精靈

先畫上葉子表面。

再畫上人物五官表情。

畫上身體的曲線。

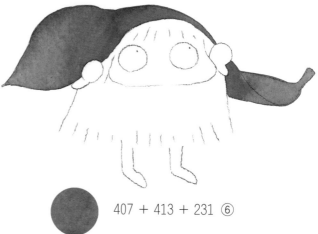

407 + 413 + 231 ⑥

+ 412 ⑥

+ 231 ⑥

用平塗漸層法畫上葉子區塊。

407 + 413 + 231 ⑥

再用上步驟的底色
來描繪層次二。

407 + 413 + 231 ⑥

用同樣的底色加些 231
紫色描繪暗部層次。

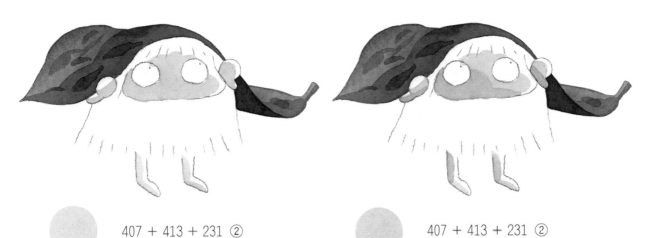

407 + 413 + 231 ②

用淺灰色來畫臉部
與手腳陰影。

407 + 413 + 231 ②

同樣的淺灰色畫上
較暗的層次面積。

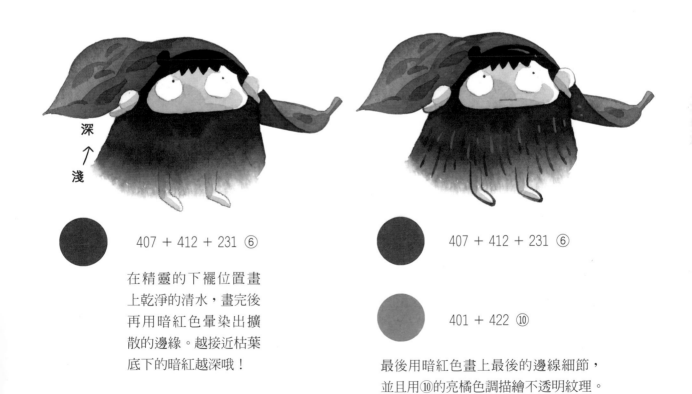

深
↑
淺

407 + 412 + 231 ⑥

在精靈的下襬位置畫
上乾淨的清水，畫完後
再用暗紅色暈染出擴
散的邊緣。越接近枯葉
底下的暗紅越深哦！

407 + 412 + 231 ⑥

401 + 422 ⑩

最後用暗紅色畫上最後的邊線細節，
並且用⑩的亮橘色調描繪不透明紋理。

水彩畫裡的筆法世界

筆法可稱作筆觸，在繪畫過程中是重要的學習，運用筆的筆尖、筆肚去「點」、「畫」表現想要的物件形狀。而學習筆法更對繪畫有絕對的幫助，它的優點在於描繪時可自然表現筆觸的美感，也能快速精簡表現出對於「型」的詮釋，甚至筆法也有漸層變化表現。所以我們在美術用品社常會見到各種不同的畫筆形狀，每一種畫筆都可以畫出各種不同的形狀。而這張落羽松之林的作品，用了大量筆法去構成畫面的細節。

《落羽松之林 /2015》

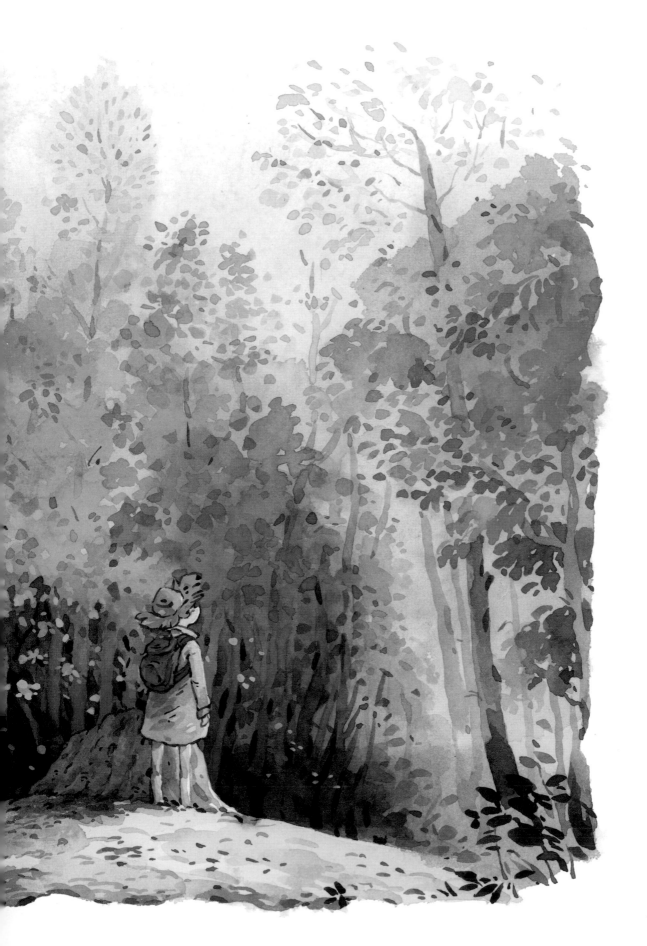

水珠筆法

頭尖尾圓的水珠筆法，運用筆尖與筆肚來構成此筆法，適合描繪尖狀物。

步驟 1 筆尖下筆，畫出尖端，並且向下輕移。

步驟 2 慢慢移動畫筆，力道逐漸下壓到筆肚。

步驟 3 畫至下方時，垂直將筆肚提起，筆尖不離開紙張面，用筆尖把水分帶回起點。

步驟 4 水分帶回至起點處，即可畫出漸層水珠筆法。

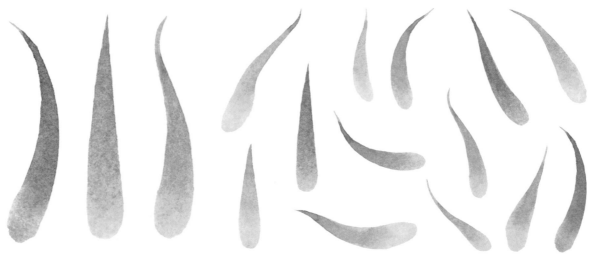

彎曲　　水滴　　S型

水珠筆法／錦鯉示範

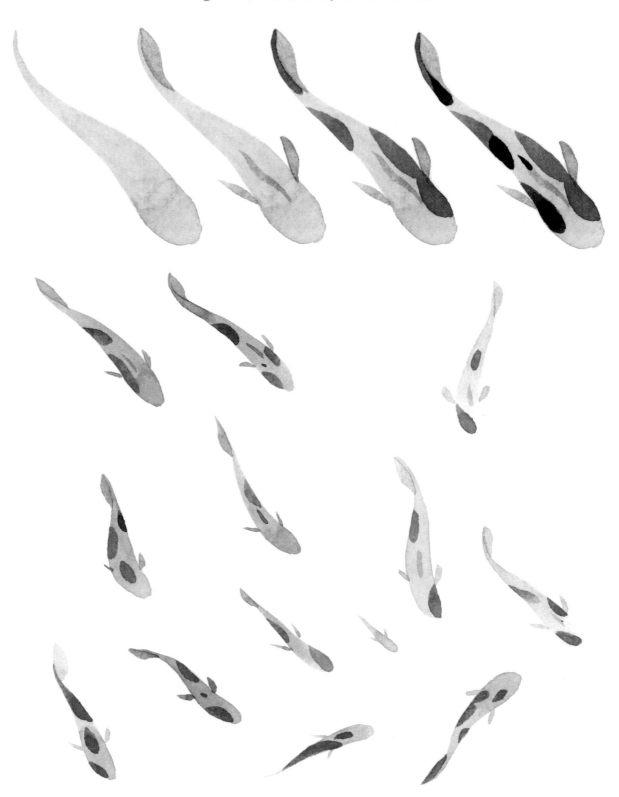

● 弦月筆法

形狀像似月亮，雙尖一圓的構成，可反覆回畫。

步驟 1 筆尖下筆，朝右下弧度移動，筆肚漸漸下壓。

步驟 2 再慢慢提筆至右上，如果弧度是完美的，即可抬筆完成。

步驟 3 想將形狀修飾，可再往回運筆。

步驟 4 反覆來回運筆練習此筆法。

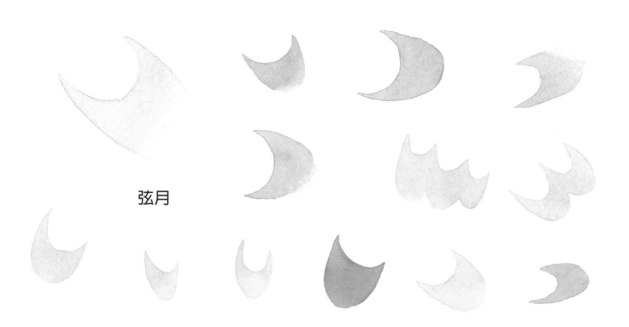

弦月

腰果筆法

形狀如彎曲的腰果，雙邊渾圓彎曲的構成。

步驟 1 運用三分長的筆側下筆。

步驟 2 接著彎曲畫弧至另一側。

步驟 3 再反覆畫大約一兩回，將形狀修飾好。

步驟 4 完成。

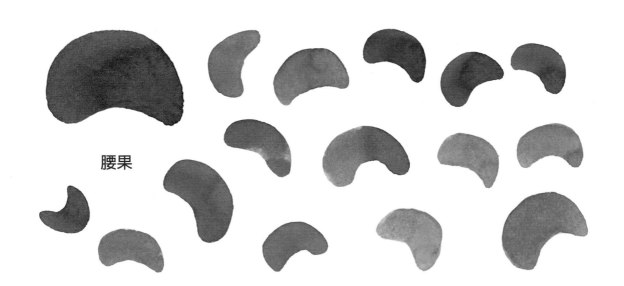

腰果

橢圓筆法

形狀如橢圓般的渾圓，適合描繪圓形的葉片、果粒、植物。

步驟1 畫筆傾斜於紙上，利用筆尖筆度貼於紙面。

步驟2 接著移動，讓筆肚輕輕下壓。

步驟3 往回畫的同時，盡量維持畫毛的形狀，不過度扭曲。

步驟4 畫回至起點的同時，即可完成。

橢圓

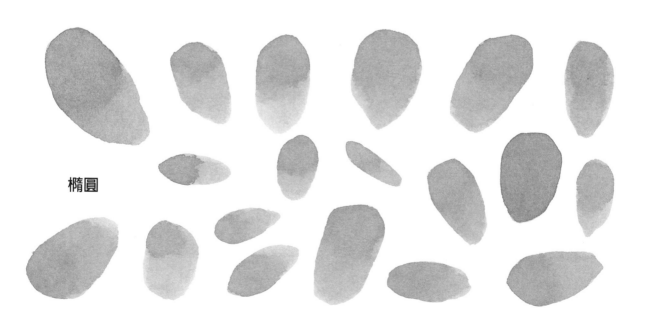

組合筆法

形狀如橢圓般的渾圓，適合描繪圓形的葉片、果粒、植物。

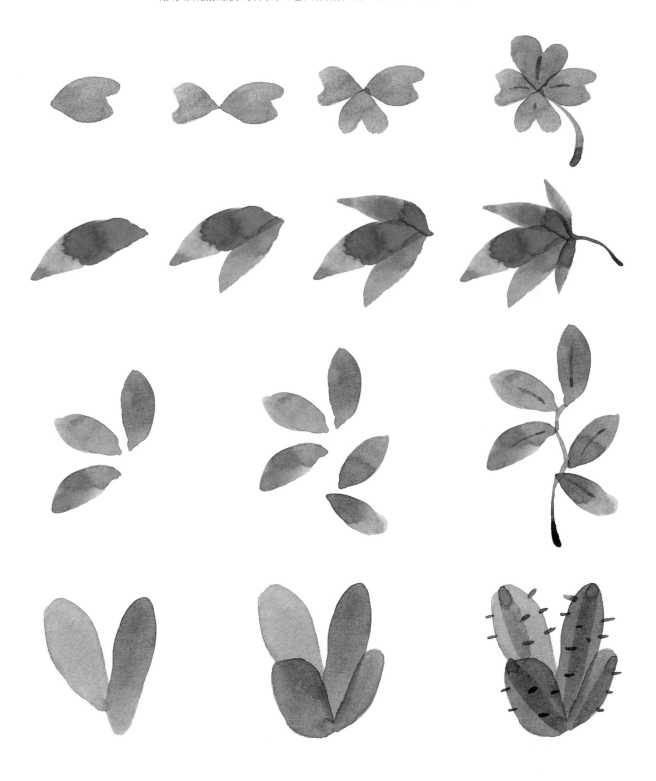

高階筆法

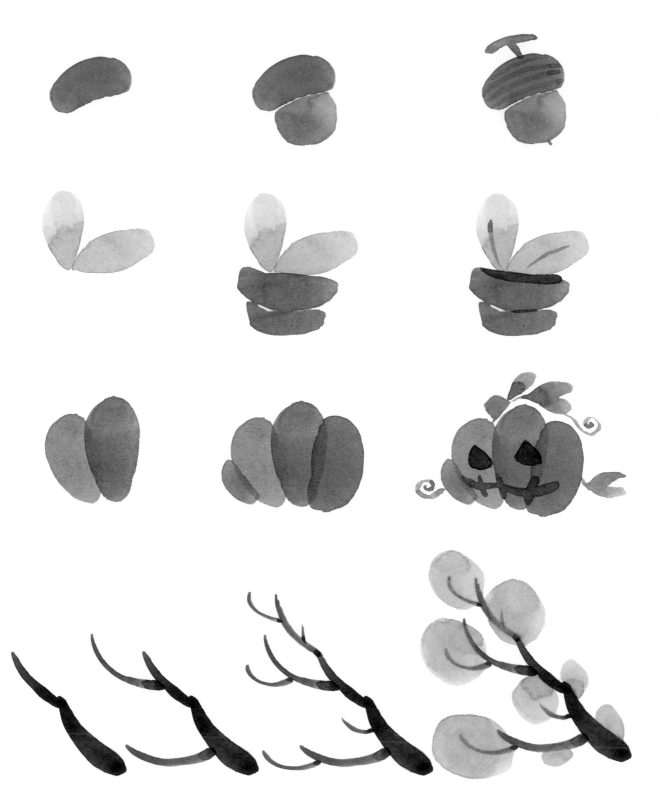

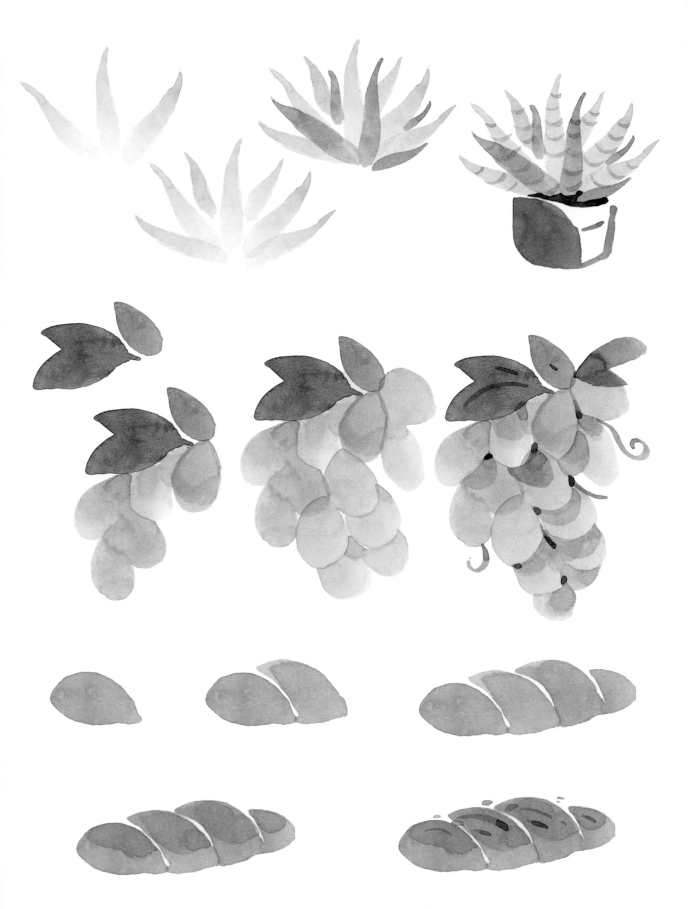

章節四｜生活插畫描繪

用心留意觀察，就算看似很平常的事情、物件，
都是值得拿來練習的主題。
放點巧思進去、加上好玩的橋段，再融入一點角色故事，
在插畫的世界裡，沒有人會要求你怎麼畫才是對的，
盡情的展現自己吧！

這一章會帶你一個步驟一個步驟來描繪，
不用擔心不會調色，每個步驟都幫你整理好了！
就算畫失敗也沒關係，畫不好就再畫一張，
這才是真正的創作精神！

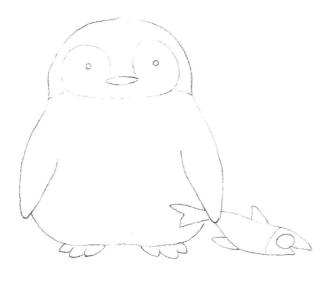

企鵝寶寶

難易度 / ★★
紙張 / Arches 中目 185gsm

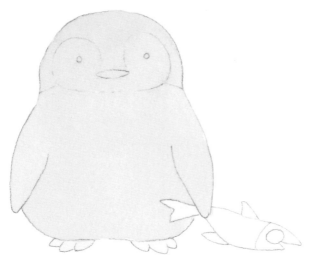

 538 + 609 + 231 ①

調出①度淺灰色,並且畫在企鵝身體區塊,由於顏色很淺很淺,切勿畫太深。

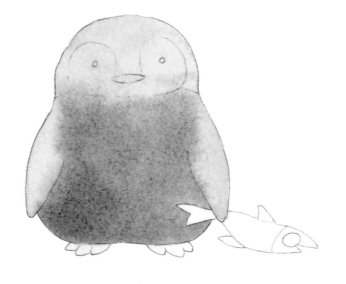

 538 + 609 + 231 ③

全乾後,再用乾淨清水畫在企鵝整體面積!接著開始由底部肚子暈染灰色調,頭部、手部稍微避開來。

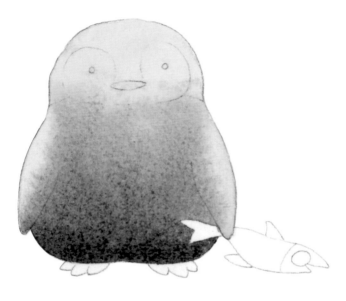

 538 + 609 + 231 ⑤

接著趁紙張還是全濕時，繼續暈染深灰色，主要畫在底部肚子持續加深。過程中如果暈染到手部皆為正常，但手臂左右兩側盡量留出亮面部。

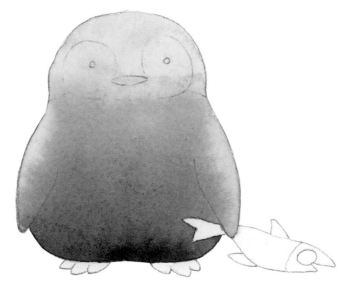

 538 + 609 + 231 ⑦

在紙張半濕時，縮小暈染範圍，繼續畫上更深的灰色在肚子底部邊緣。

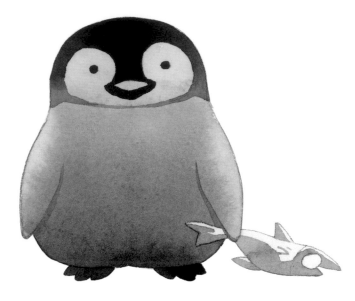

538（多）＋ 609 ＋ 231 ④

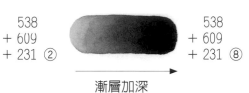

538
＋ 609
＋ 231 ②

538
＋ 609
＋ 231 ⑧

漸層加深

調出灰藍色，描繪魚身，保留些亮面反光。再接著描繪企鵝頭部漸層，建議從下巴兩側畫至中間嘴巴，過程中由淺而深漸層描繪即可！最後深灰色腳部、淺灰色描繪腋下陰影。

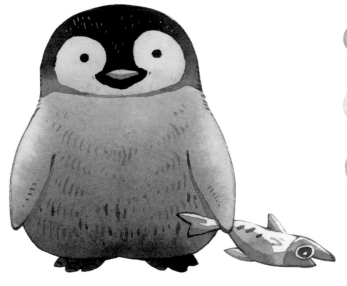

 紋理灰 538 ＋ 609 ＋ 231 ③

 頭頂細毛 白色廣告顏料＋ 415 ⑩

 魚 415 ＋ 609 ＋ 231 ⑤

調出紋理淺灰色，描繪肚子上的細毛、嘴巴、勾勒輪廓邊線。再用白色廣告顏料混藍色，描繪頭頂細毛、肚子細毛！並且描繪魚身細節層次即可。

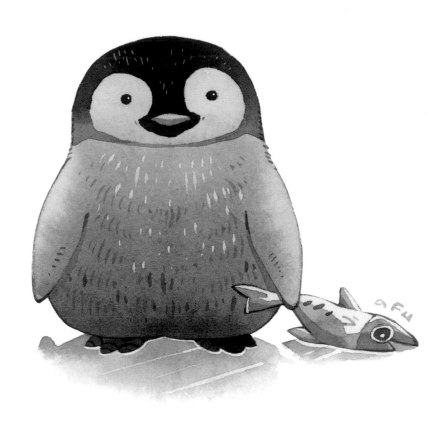

538 ＋ 609 ＋ 231 ③ ───▶ 漸層至無色

此階段描繪冰面倒影，調出冷灰色，畫出冷灰漸層
到邊緣無色。最後用白色廣告顏料畫出反光斜線！

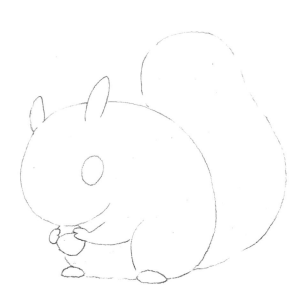

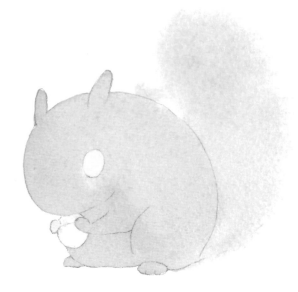

絨毛松鼠

難易度 / ★★★
紙張 / Arches 中目 185gsm

 414 + 405 + 422 ④

在松鼠眼睛、橡實，塗上留白膠。並且在調色盤上準備好步驟一到步驟三的顏料水。再從尾巴區塊周圍塗上乾淨的清水，松鼠身體不畫清水哦！接著把調好的膚黃色從身體畫至尾巴暈染開來，最後尾巴部分會呈現如圖暈染效果。

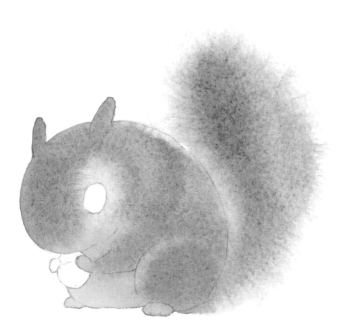

 414 + 405 + 422 + 407 ⑥

趁紙張還是全濕時，繼續暈染棕色，並且在肚子、眼睛周圍保留第一層的膚黃色。尾巴第二層暈染面積會比第一層縮小範圍些。

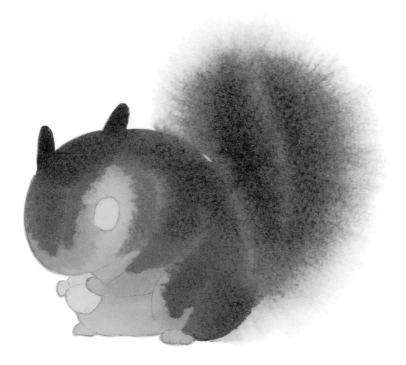

405
+ 422
+ 407
+ 412 ⑥

+ 231 ⑦

漸層混色

把握時間，在紙張還是濕的狀態下，繼續加強第三層紅棕色暈染，甚至棕色與紫色混色，畫入更深的暗棕色於耳朵、尾巴兩處！

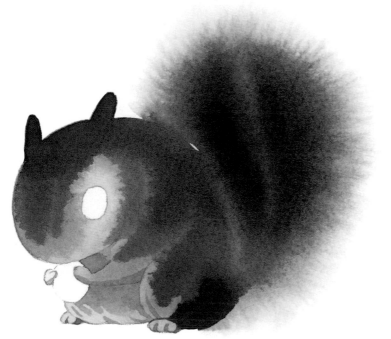

 231 + 609 ②

紙張完全乾硬時，把留白膠擦拭掉，再開始描繪肚子、下巴的淺色陰影。

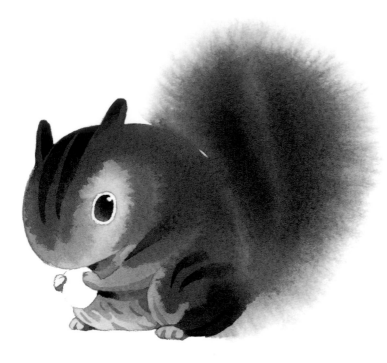

條紋
231
+ 609
+ 422 ⑥

231
+ 609
+ 422 ②

漸層混色

眼睛
405
+ 414
+ 422 ⑤

231
+ 609 ⑧

漸層混色

全乾時，再描繪第二層肚子、下巴的淺色陰影，描繪面積縮小畫至暗處。再來開始描繪松鼠身體條紋，條紋畫出深淺漸層效果會更好！眼睛部分用雙色漸層描繪。

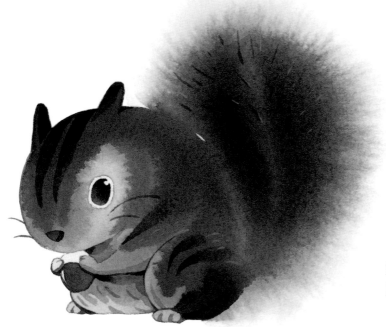

果實 405 + 422 + 414 ⑤

邊線 231 + 609 + 422 ⑤

畫上果實顏色，並且勾勒動物邊線、尾巴上細紋。

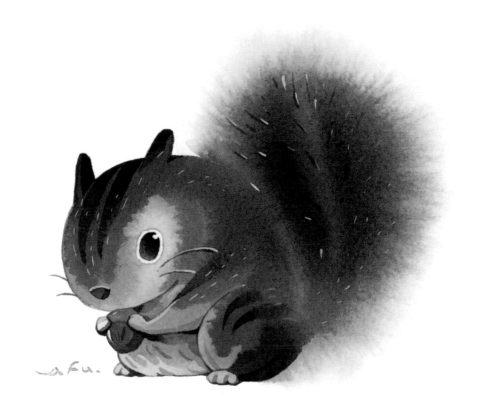

 白色廣告顏料＋405 ⑩

最後用白色廣告顏料混入黃色，
描繪最後整體的紋理亮色。

午睡小貓

難易度 / ★★
紙張 / Arches 中目 185gsm

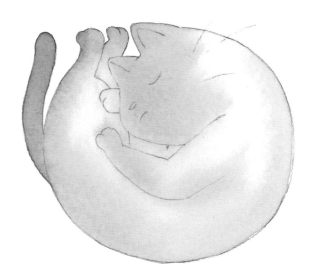

 414 + 231 ③

在草圖上,將貓咪區塊用
乾淨的水畫濕,再將紫灰
色調暈染至貓身。

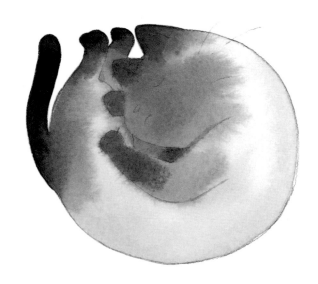

414 414
+ 231 + 231
+ 609 ⑤度 + 609 ⑦度
　　　　漸層加深

底色維持溼度,再加深暈染
的色調。暈染的重點在於貓
尾、貓手、貓耳都特別深。

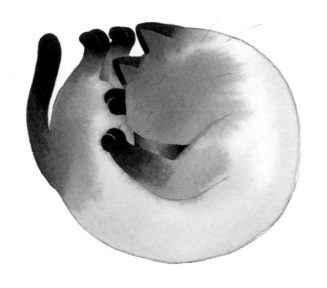

414 + 231 + 609 + 538 ⑧

待紙張完全乾後,再調出更
深的暗紫色調,並且用單色
漸層方式由深至淺,畫入貓
尾、貓手、貓耳。可多準備
一支乾淨水彩筆,再從深色
畫至淺色時,淡化邊緣使用。

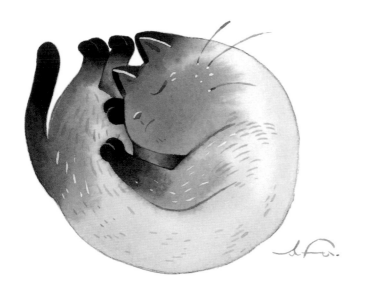

白色廣告顏料 ⑩

414 + 231 + 609 ③

最後用淺色線條勾勒邊線、
鬍鬚與紋理,再用不透明顏
料白色,描繪白色紋理。

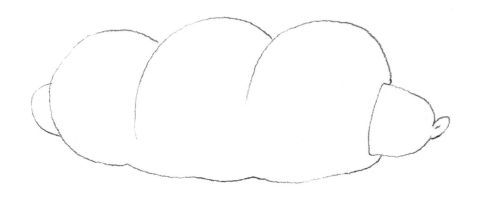

熱狗麵包

難易度 / ★★
紙張 / Arches 中目 185gsm

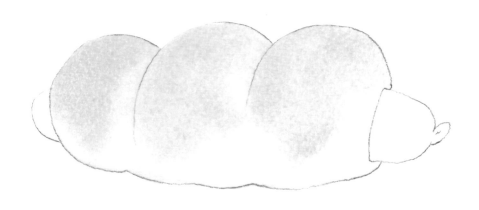

 411 ＋ 405 ＋ 414 ④

麵包區塊先畫上乾淨清水，讓紙張保持濕潤。並
且用膚黃色畫局部暈染上部，麵包底部保留不畫。

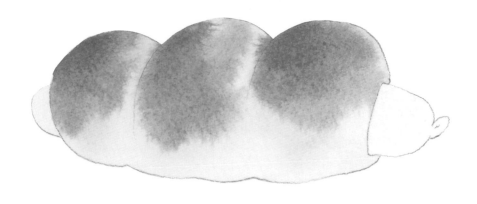

405
+ 414
+ 407 ⑤

412
+ 407 ⑥

→
漸層混色

在紙張還是全濕的時候，用橘色暈染漸層於上部。
注意，步驟一的膚黃色不要全部蓋掉囉！

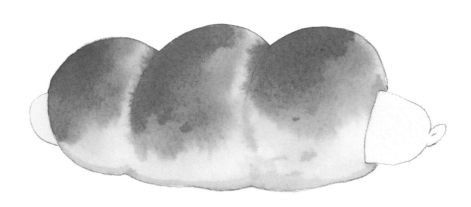

407 + 412 + 405 + 406 ⑥　　　414 + 407 ③

紙張半濕時，繼續描繪加深紅棕色，暈染面積縮小，可以讓
麵包更顯立體。底部可以畫些淺棕色來呈現底部麵包陰影。

 405 ④ 412 + 407 + 405 ⑤

全乾時，紙張呈現硬質狀態，畫上一層淡黃色，加強整體溫暖的黃色調。畫完後趁著半濕狀態可以再加強紅棕色於麵包頂部。

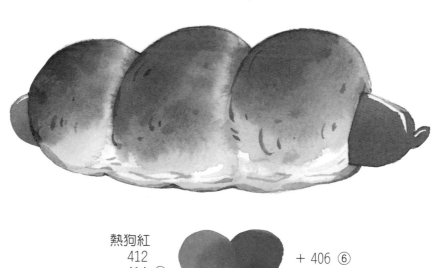

熱狗紅
412
+ 414 ⑤

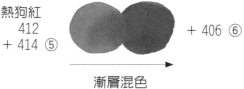

→ + 406 ⑥

漸層混色

 邊線 412 + 414 + 231 ⑤ 紋理橘 422 + 412 + 414 ④

全乾後，接著畫出熱狗的漸層紅，由淺而深，保留反光亮線。再勾畫麵包底部邊線，接著描繪麵包表面紋理橘紅細節。注意對比度，紋理顏色切勿太深！

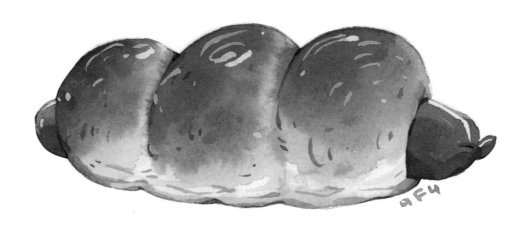

熱狗暗紅 412 ＋ 414 ＋ 231 ⑤

白色廣告顏料＋ 405 ⑩

白色廣告顏料 ⑩

全乾後，用暗紅色調描繪熱狗暗面層次，描繪
的範圍縮小，即可達到立體感。最後用不透明
黃色與不透明白色，描繪表面反光即可完成。

香蔥麵包

難易度 / ★★
紙張 / Arches 中目 185gsm

 411 + 405 + 414 ④

用留白膠先把香蔥區塊全部塗上。在麵包區塊處,先畫上乾淨清水,讓紙張保持濕潤。並用膚黃色,畫局部暈染,麵包外邊保留亮面不畫。

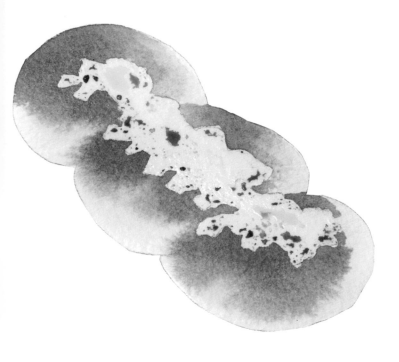

405
+ 414
+ 407 ⑤

421
+ 407 ⑥

漸層混色

紙張仍全濕時，用棕色畫在留白膠邊緣處，漸層混色暈染。讓顏色慢慢向外暈出。

 407 + 421 + 231 ⑥

紙張半濕時，繼續描繪加深棕色，讓麵包更顯立體。描繪出來的筆觸邊緣會有點半暈現象，而當紙張全乾時再畫的話，筆觸會比較生硬。

 405 ③

全乾時（紙張呈現硬質狀態，半乾紙張呈
現濕軟）畫上一層淡淡的黃色，加強整體
溫暖的黃色調。

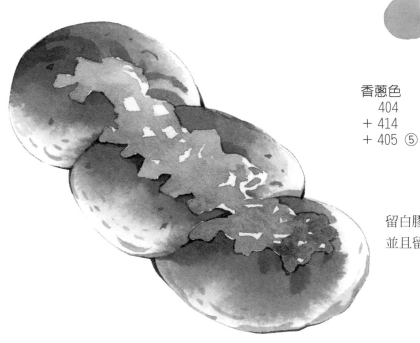

麵包摺痕 414 + 407 ③

香蔥色 + 415 ⑤
404
+ 414 + 538 ⑥
+ 405 ⑤

漸層混色

留白膠擦拭掉後，畫上漸層香蔥色。
並且留意麵包底部的摺痕陰影需要描繪。

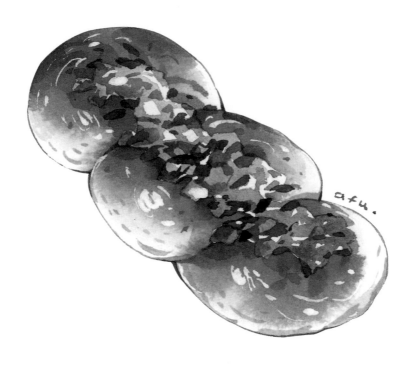

香蔥深色
404
＋ 405
＋ 538 ⑥

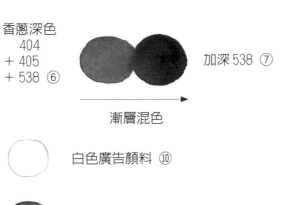

加深 538 ⑦

漸層混色

白色廣告顏料 ⑩

邊線 412 ＋ 231 ⑥

描繪香蔥深色的不規則筆觸，適當保留些較亮
的香蔥。畫上麵包暗紅輪廓線與白色反光亮面。

冰火菠蘿

難易度 / ★★★
紙張 / Arches 中目 185gsm

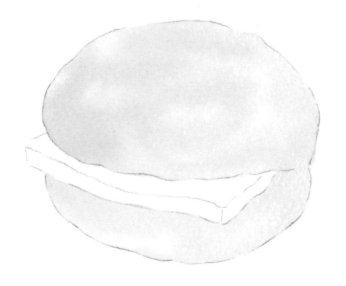

 411 + 405 + 414 ④

麵包區塊先塗上乾淨清水，讓紙張保持濕潤。並用膚黃色畫出局部暈染，麵包頂部保留紙張亮面不畫。

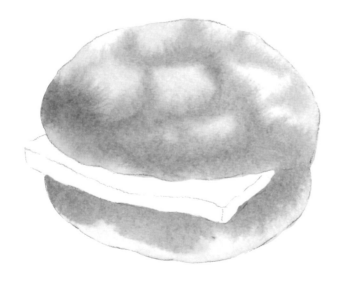

 405 + 414 + 407 ⑤

紙張仍全濕時，用黃棕色調局部暈染於上部。注意，步驟一的膚黃色不要全部蓋掉囉！並保留圓點狀膚黃底色。

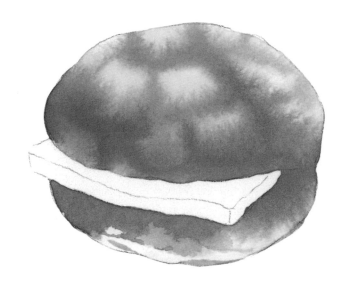

 421 + 407 ⑥

紙張半濕時，接著局部暈染加深紅棕色，此時麵包圓點狀膚黃色會與紅棕色對比明顯。底部可以畫些淺棕色來呈現底部麵包陰影。

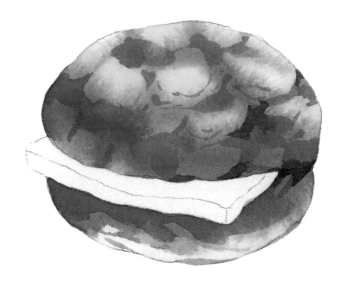

 405 + 414 + 407 ⑤

全乾時（紙張呈現硬質狀態），描繪麵包棕色紋理，適時觀察明暗深淺，建議從淺色對比慢慢加深描繪。一層一層疊畫，筆觸盡量保持變化。

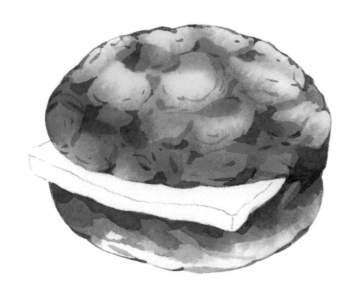

 421 + 407 ⑥

全乾後，再接著描繪麵包紅棕色紋理，
此階段可以加深暗部紋理，也可畫出麵
包邊線！

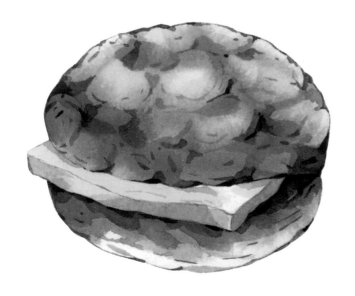

暖黃 405 ③

暗紅棕 421 + 407 + 231 ⑥

起司黃 414 + 411 ③

暗起司黃 414 + 411 + 231 ③
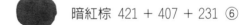

全乾後，棕色可加入些微紫色，調成暗
紅棕來加強更深一層的陰影。最後，麵
包表面用淺黃畫上一層暖色，讓麵包油
亮感加強。接著平塗起司區塊，保留些
許亮面，待乾後再描繪側面暗起司黃。

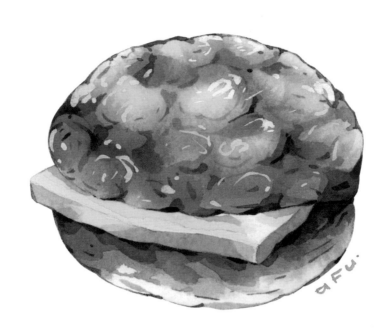

 白色廣告顏料 ⑩

 白色廣告顏料＋ 405 ⑩

最後步驟，調出兩種不透明色
調，加強麵包、起司的油亮感，
即可完成本作品。

可頌三明治

難易度 / ★★★

紙張 / Arches 中目 185gsm

 414 + 405 + 411 ⑤

用膚黃色畫底色，此底色濕度需延續到步驟三，火腿起司部位不畫。

 414 + 405 + 422 ⑤

底色全濕時，再用棕色調暈染於下半部。注意，步驟一的膚黃色上半部不要全部暈畫掉囉！

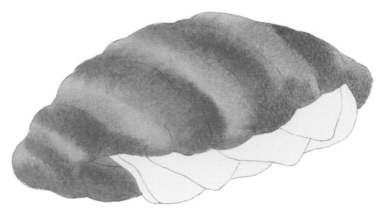

 414 + 405 + 422 + 407 ⑥

底色全濕時，繼續描繪加深棕色調，此時暈染可頌的條狀曲線，曲線之間保留步驟一的膚黃色。

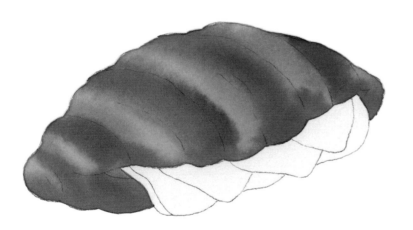

（暈染後，紙張放乾的呈現）

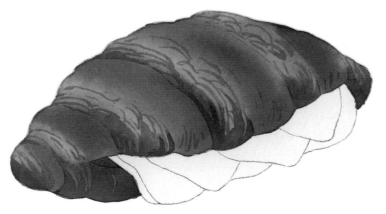

 紋理
414 + 405 + 422 + 407 ④

待紙張完全乾後，再用同色調淡一些並描繪紋理，紋理分佈在膚黃色面積，並觀察紋理走向，下層起司兩側也可用此色加強附近的暗部色調。

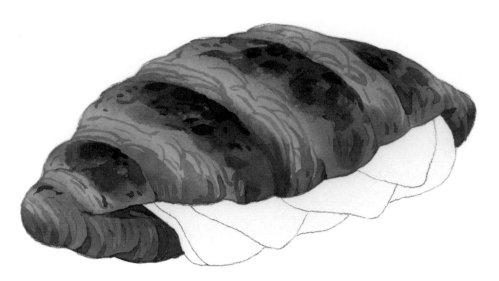

 紅棕色 421 + 407 + 412 ⑥　　 深棕色 407 + 231 ⑥

使用紅棕色描繪步驟三的曲狀棕色區塊，畫上焦糖感筆觸，待乾。再用深棕色，疊加最深的焦糖表面區塊，請注意，此步驟畫的面積要再更小。同時深棕色可再描繪可頌底部陰影層次。

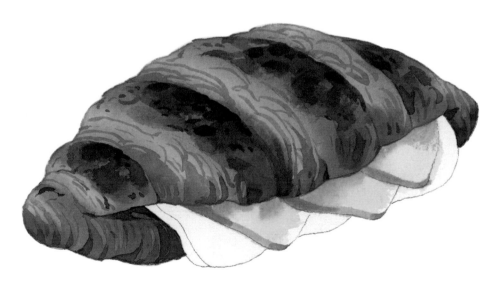

 起司 411 + 414 + 405 ⑤　　 厚度 411 + 407 ⑤

描繪起司部位，先以起司色畫底色。全乾後，再調出側邊厚度顏色並且描繪。

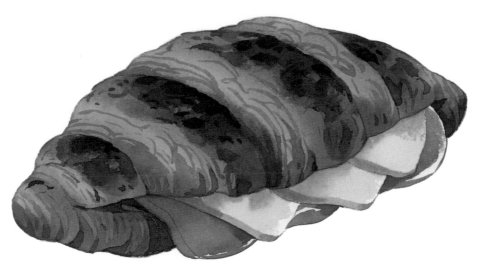

 火腿 422 + 414 + 406 ⑤

描繪火腿底色，畫暗部邊角處時，可額外再加深紅色調。

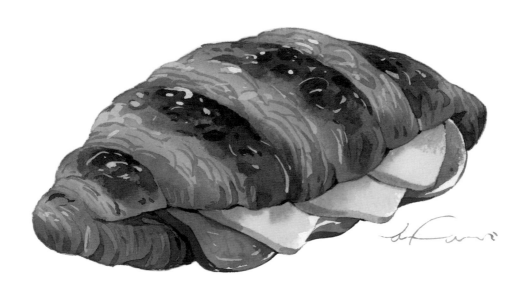

 白色廣告顏料 ⑩　　 白色廣告顏料＋405 ⑩　　 厚度 406 + 407 + 231 ⑤

火腿底色畫完後，再描繪厚度暗紅色。最後
用不透明顏料黃色白色來描繪可頌表面反光。

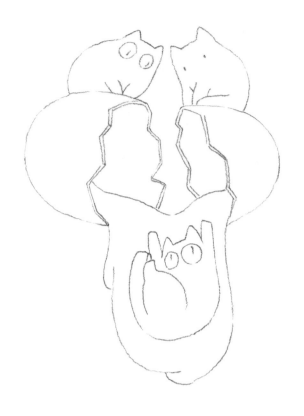

雞蛋貓

難易度 / ★★

紙張 / Arches 中目 185gsm

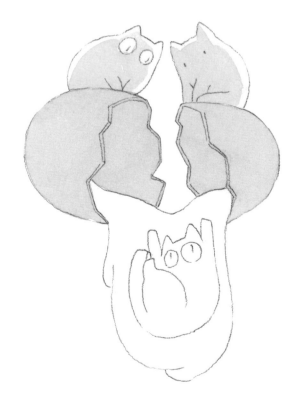

 609 + 405 + 231 ②

先調出②度暖灰色，描繪第一層動物與蛋殼區塊，保留動物背部亮面。

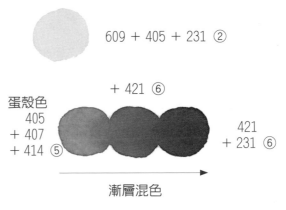

609 + 405 + 231 ②

+ 421 ⑥

蛋殼色
405
+ 407
+ 414 ⑤

421
+ 231 ⑥

→ 漸層混色

全乾後，用同色②度，縮小範圍描繪動物第二層次。由於是相同度數顏色，層次堆疊後會呈現④度。描繪前要試色，觀察兩色的對比，勿太強烈。調出蛋殼色，由上至下描繪出漸層色。

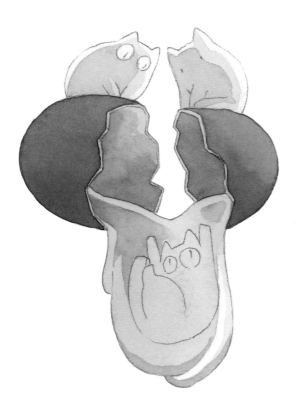

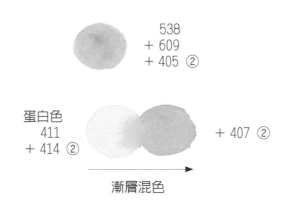

538
+ 609
+ 405 ②

蛋白色
411
+ 414 ②

+ 407 ②

→ 漸層混色

用膚黃色描繪蛋白區塊，並且保留反光，暗部漸層些棕色。再使用暖灰色在蛋殼內、蛋白區塊，畫上陰影。記得要保留蛋殼厚度的細部區，不要畫到了。

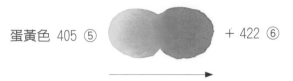

蛋黃色 405 ⑤ + 422 ⑥

漸層混色

把蛋黃貓咪區塊畫出雙色漸層。
注意！保留貓咪眼睛、臀部反光部分不畫。

609 + 405 + 231 ③

421 + 412 ⑤

調出暖灰色，畫出上方貓咪更暗的層次，還
有蛋白下緣陰影、蛋白後的蛋殼細線，強調
出蛋白的透明度。再用紅色調，描繪蛋黃貓
咪花紋。

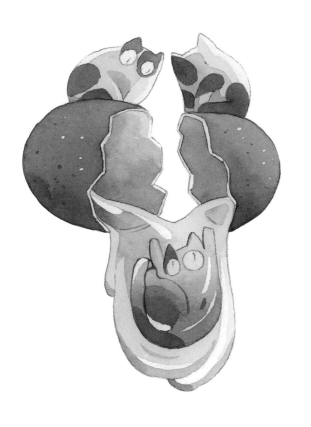

 貓咪紅 421 + 412 + 231 ④

 白色廣告顏料 ⑩

畫出貓咪身上的紅色調花紋、蛋殼表面紋理細點，再補上白色廣告顏料在蛋白反光處與其他細節。

 邊線 609 + 231 ⑤

 陰影 609 + 231 ②

用暖灰色勾勒貓咪、蛋殼邊線，而較淺的暖灰色畫出貓咪腳底，在蛋殼上的陰影。最後補上眼睛深咖啡色、白色及紋理完成。

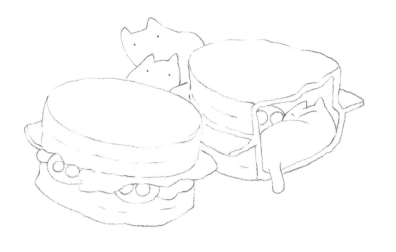

台灣小吃
紅豆車輪餅

難易度 / ★★

紙張 / Arches 中目185gsm

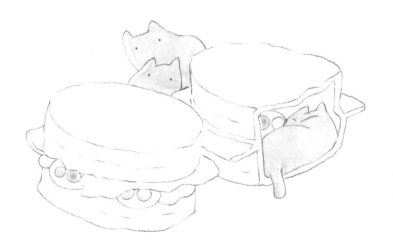

403 + 231 ②

用留白膠先把眼睛區塊塗上。再調出②度淺藍色,描繪第一層動物區塊,保留亮面,待乾。

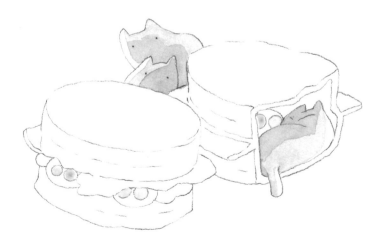

403 + 231 ②

用同色②度,縮小範圍描繪第二層,待乾。由於是相同度數的顏色,層次堆疊後會呈現④度。描繪前要先試色,觀察兩色的對比,勿太強烈。

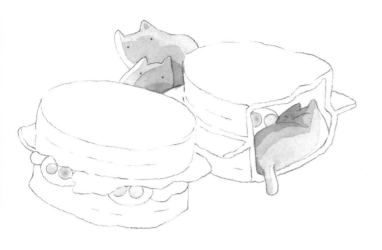

 403 + 231 ③

用相同顏色③度，縮小範圍描繪第三層。如顏色不夠深，慢慢加深即可，注意層次對比。

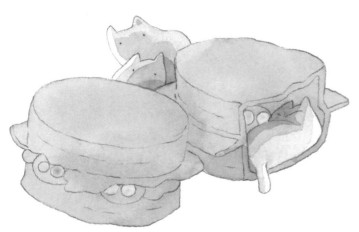

405
+ 411 + 407 ⑤
+ 414 ⑤

漸層混色

整體區塊平塗填色，暗部可加些棕色來漸層，此時的底色為車輪餅亮面區塊。

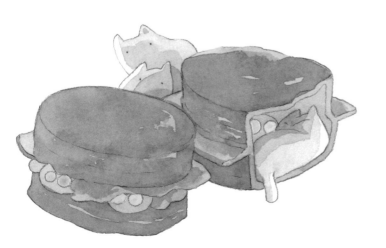

 407 + 405 ⑤

全乾後，再一次調出暖棕色畫上中間色區塊面，此階段要觀察亮面位置，保留第一次的底色亮面。

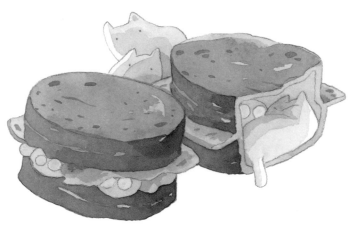

407
+ 405 ⑤ + 231 ⑥

→

漸層混色

全乾後，描繪車輪餅側面區塊，畫出亮
至暗漸層變化。畫完後，可再用此色描
繪表面紋理，紋理色切勿強烈。

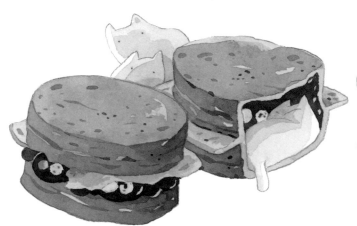

折痕紋理 407 + 405 + 231 ⑤

紅豆色 407 + 421 + 609 ⑦

描繪車輪餅側面折痕紋理，並且塗上內
餡紅豆色。

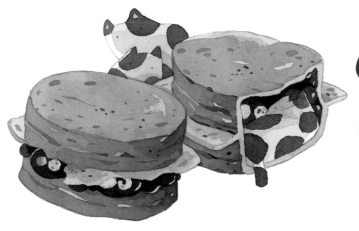

紅豆暗色 609 + 231 ⑧

貓咪紋路 609 + 231 ⑤

調出紅豆暗色描繪車輪餅內最暗部區
塊，再用⑤度色畫出貓咪斑紋即可。

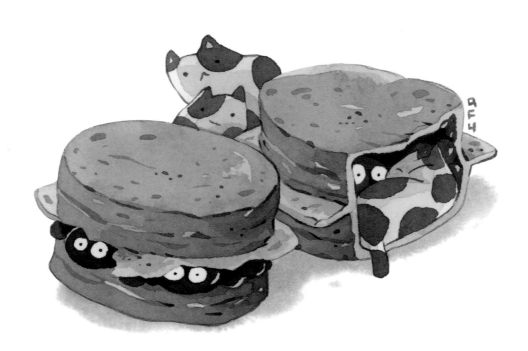

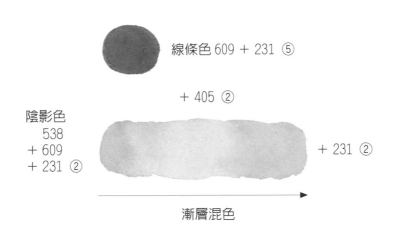

線條色 609 + 231 ⑤

+ 405 ②

陰影色
538
+ 609
+ 231 ②

+ 231 ②

→

漸層混色

留白膠擦掉後，描繪動物邊線細節。
準備乾淨清水，在陰影處塗上水分，
進行暈染變化即可完成作品。

台灣小吃
美味雞排

難易度 / ★★
紙張 / Arches 中目 185gsm

 231 + 609 + 405 ②

調出灰色調,描繪紙袋部分,
要保留左側亮面區塊不畫。

 231 + 609 + 405 ②

全乾後,用同色②度,縮小範圍描繪紙
袋第二層次。由於是相同度數的顏色,
層次堆疊後會呈現④度。描繪前要先
試色,觀察兩色的對比,勿太強烈。

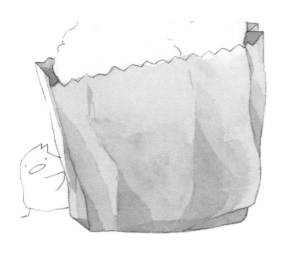

 231 + 609 + 405 ②

全乾後，用相同顏色②度，縮小範圍
描繪第三層次。如顏色不夠深，慢慢
加深即可，注意層次對比。灰色暗面
主要集中在下半區塊部分。

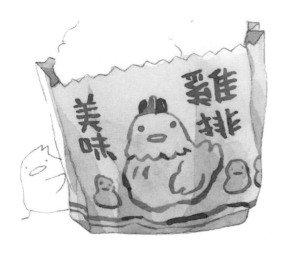

 414 + 406 + 412 ④

 405 ②

畫上紙袋上的文字與圖案，可先畫鉛
筆草圖後，再進行上色。在不同轉折
面時，紅色可適時變化深淺，效果會
更好！

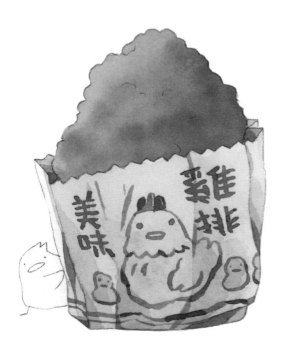

 231 + 609 ④

405
+ 414
+ 422 ⑤ + 407 ⑥

→ 漸層混色

調出雞排色調，並畫出棕色漸層底
色，待乾。可再加強描繪紙袋細節，
畫上面積更小的暗面深色。

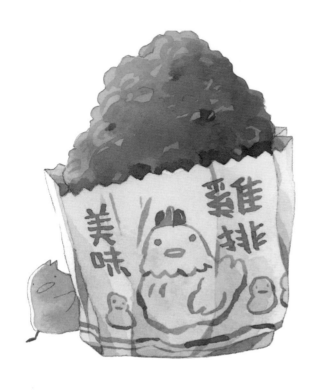

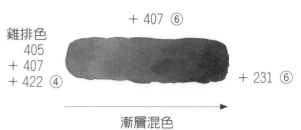

雞排色
405
+ 407
+ 422 ④

+ 407 ⑥

+ 231 ⑥

漸層混色

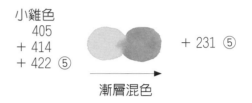

小雞色
405
+ 414
+ 422 ⑤

+ 231 ⑤

漸層混色

以棕色漸層描繪雞排第二層次，描繪時可空出弧狀的底色不畫，讓雞排的表面更有凹凸感。再用雙色漸層描繪小雞的底色，同時注意光源於左側，需留出亮面不畫。

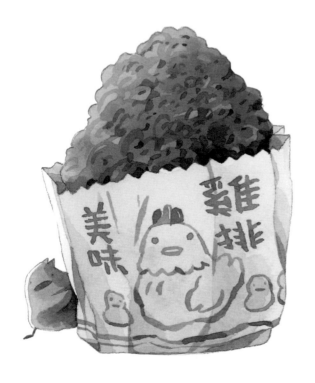

407 + 405 + 231 ⑤

412 + 422 + 414 ⑤

調出暗紫色調⑤度，畫出雞排較暗部不規則凹凸紋理。再用暗紫色調描繪小雞的身體陰影處。最後畫些雞排上的紅色當作辣粉調味。

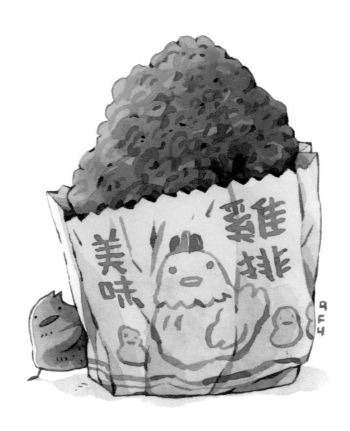

陰影 403 ＋ 405 ①

邊線 407 ＋ 405 ＋ 231 ⑤

最後畫上紙袋底部陰影與整體邊線即可完成。

藍莓可可蛋糕

難易度 / ★★

紙張 / Arches 中目 185gsm

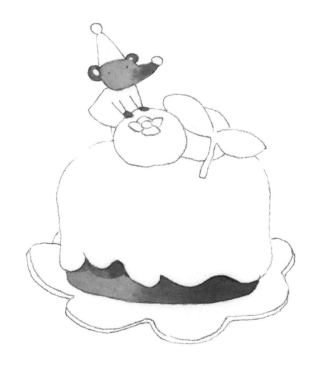

蛋糕色
414
+ 405
+ 407 ⑤

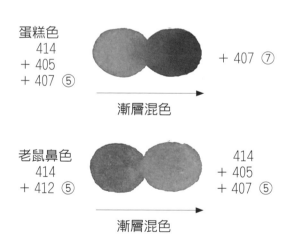

+ 407 ⑦

漸層混色

老鼠鼻色
414
+ 412 ⑤

414
+ 405
+ 407 ⑤

漸層混色

調好顏色,描繪老鼠、蛋糕區塊漸層。
老鼠的鼻頭從粉紅漸層至膚棕色。

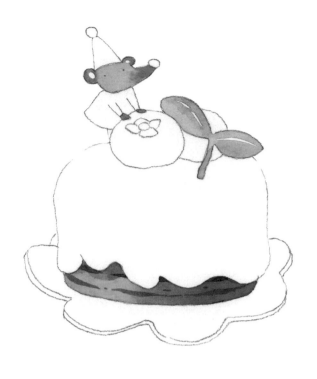

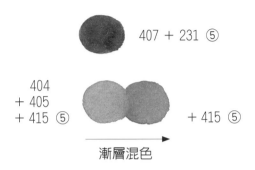

407 + 231 ⑤

404
+ 405
+ 415 ⑤

+ 415 ⑤

→ 漸層混色

描繪葉子漸層，並且保留反光。
接著再調出暗棕色，描繪蛋糕紋理。

藍莓色
414
+ 415
+ 403
+ 231 ⑤

231
+ 403 ⑥

→ 漸層混色

底盤色
414
+ 415
+ 231 ③

水

231
+ 403 ⑤

404
+ 405
+ 415 ④

414
+ 415
+ 231 ③

→ 漸層混色

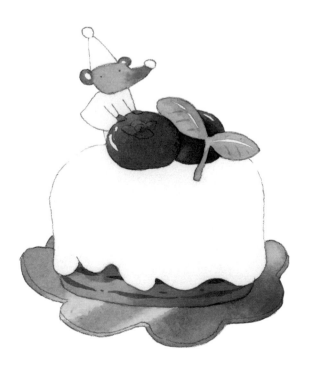

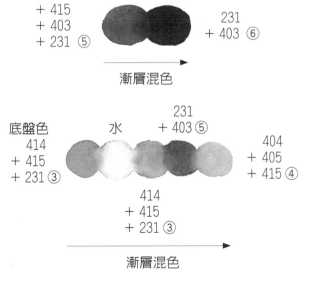

階段描繪藍莓的漸層變化，由淺而深描繪。再接
著準備好底盤顏色，畫出豐富的漸層色樣。

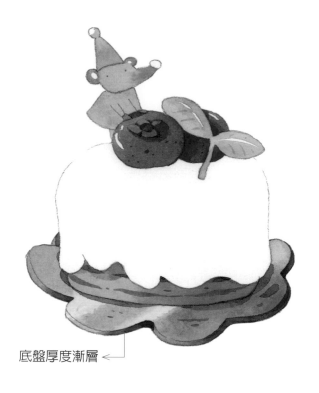

底盤厚度漸層 ←

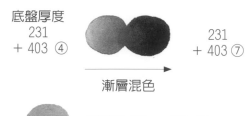

底盤厚度
231
＋ 403 ④

231
＋ 403 ⑦

漸層混色

服裝色 231 ＋ 403 ③

描繪底盤厚度線條，並且觀察示範圖中的漸層變化！此色描繪底盤紋理、底盤陰影、藍莓暗處、藍莓紋理，大約⑤度，不宜太深。最後再畫上淺色服裝。

奶油厚度 ←

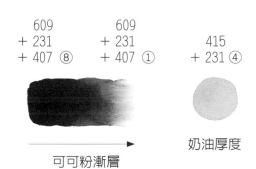

609
＋ 231
＋ 407 ⑧

609
＋ 231
＋ 407 ①

415
＋ 231 ④

可可粉漸層

奶油厚度

在奶油區塊先畫上乾淨清水，讓紙張保持濕潤。並用可可粉色，由上漸層而下，由深漸層至淺畫出暈染，注意暈染的位置，讓下方區段保持紙張白色。接著畫下方奶油厚度的冷色陰影曲線、服裝紋理。

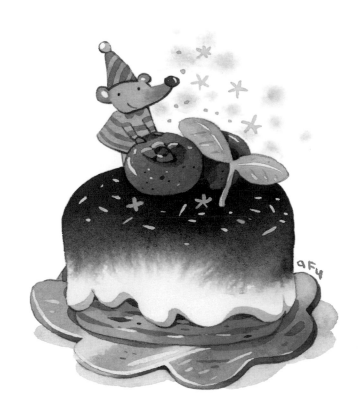

背景藍 415 + 231 ④　　　　　　陰影 415 + 231 ②

白色廣告顏料 + 415 ⑩　　　　　白色廣告顏料 ⑩

此階段先於空白背景畫上乾淨清水，再用背景藍暈出圓點狀。全乾後，
加入廣告顏料藍，補上雪花狀、可可粉上的白色裝飾，還有底盤表面
的反光線。接著畫出底盤下的陰影，要注意光線照射的位置，進行變
化。最後的細節再用咖啡色畫上老鼠五官、勾出邊線即可完成。

草莓塔

難易度 / ★★★
紙張 / Arches 中目 185gsm

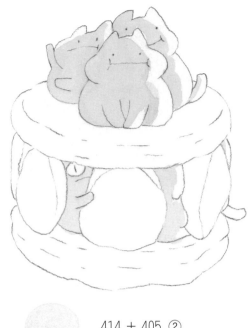

414 ＋ 405 ②

調出淺暖色調，描繪貓咪奶油部分，要保留右側光源區塊不畫，待乾。

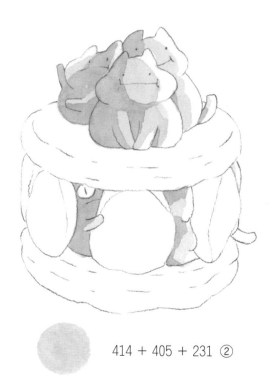

414 ＋ 405 ＋ 231 ②

調入些紫色，讓色調偏暗暖色，②度，縮小範圍描繪貓咪奶油第二層次，待乾。由於是相同度數的顏色，層次堆疊後會呈現④度。描繪前要先試色，觀察兩色的對比，勿太強烈。

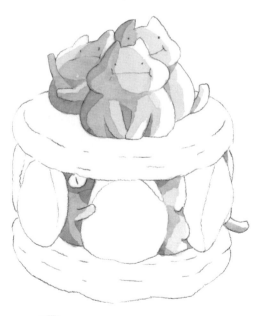

414 ＋ 405 ＋ 231 ②

用相同顏色②度，縮小範圍描繪第三層次。如顏色不夠深，慢慢加深即可，注意層次對比。

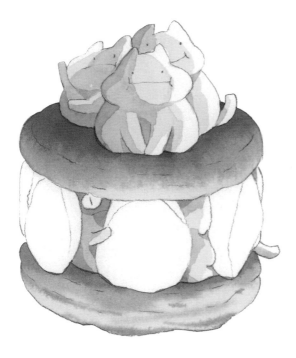

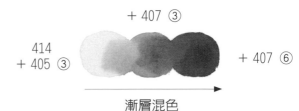

414
+ 405 ③

+ 407 ③

+ 407 ⑥

漸層混色

畫出暖色調的漸層餅乾。下方餅乾在第一次漸層後,可以在半濕時,補上棕色摺痕。此時,會帶一點半暈筆觸,所以筆尖上的顏料水不宜太多,避免水分擴散太大塊。

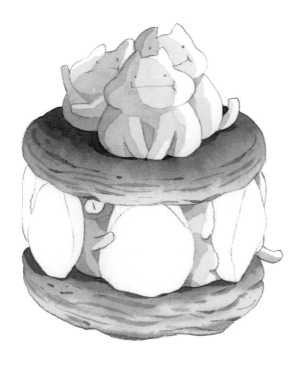

紋理 414 + 405 + 407 ③

陰影 414 + 405 + 407 + 231 ⑥

全乾後,用淺棕色畫上餅乾紋理,紋理的線條注意粗細變化,紋理也要隨著主體弧形而彎曲。接著再描繪餅乾上的陰影色。

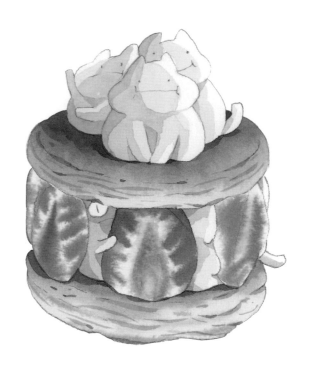

412 + 414 + 422 ⑤

草莓區塊塗上乾淨清水，等呈現半濕時，再做暈染。（半濕狀態時，暈染擴散效果不會太明顯，較容易形成半暈現象。此階段可先多練習幾次再畫，感受全濕紙與半濕紙在暈染上的差異。）接著用草莓色來暈染步驟圖上的形狀，待乾。筆尖上的顏料水不宜太多。

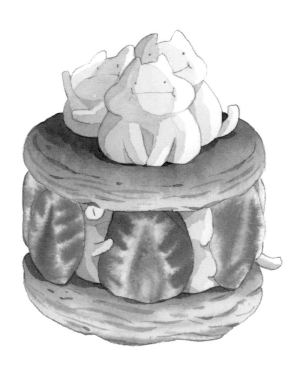

405 ②

草莓區塊用淺黃疊上一層暖色，待乾。

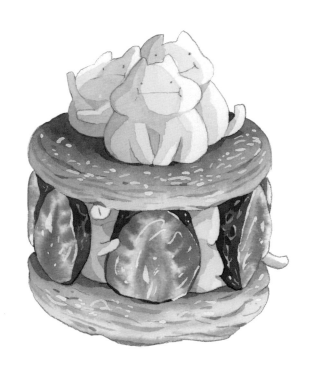

 412 + 422 + 406 ⑥

 白色廣告顏料 ⑩

在草莓側面區塊畫上草莓色與紋理表現。
再用不透明的白色廣告顏料,畫出餅乾上
白色糖霜粉與草莓反光。

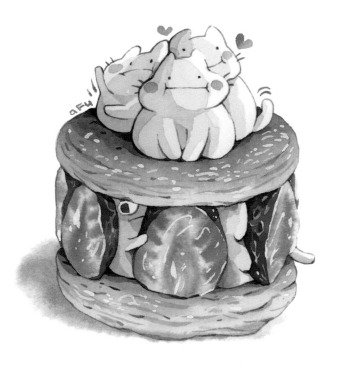

 231 + 609 ⑤

調出此暖紫色調,描繪貓咪邊線,表情線
條要注意不宜太深。整體較深陰影處也用
此色來描繪,可觀察上一步驟與此階段陰
影加深的差異處。最後在最底部畫上乾淨
水,進行最後陰影暈染吧!

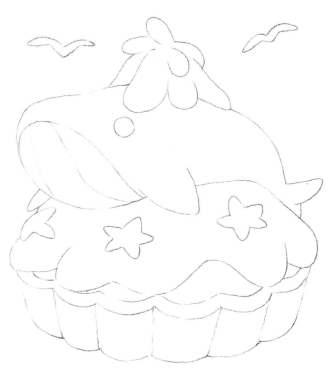

海洋的甜點 鯨魚塔

難易度 / ★★★

紙張 / Arches 中目 185gsm

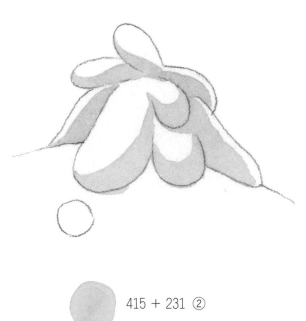

 415 + 231 ②

先調出淺藍色,並且②度色彩重量,描繪頂部奶油噴泉。

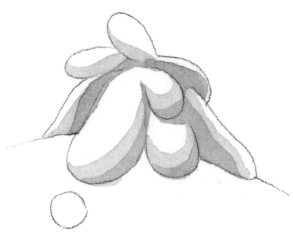

 415 + 231 ②

全乾後,用同色②度,縮小範圍畫在上一步驟區塊內。由於是相同度數的顏色,堆疊後會呈現④度,描繪前要先試色,觀察兩色的對比,勿太強烈。

415 + 231 ③

全乾後,用相同顏色③度,更縮小範圍畫在步驟二的區塊內。如顏色不夠深,慢慢加深即可,注意對比。

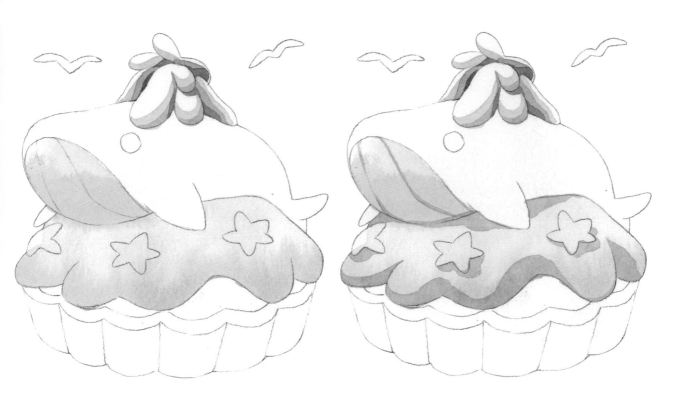

 415 + 231 ②

先在中間區塊處，用清水畫濕，再局部暈
染出奶油、鯨魚下巴的藍紫色調。

 415 + 231 ③

全乾後，用同色③度，描繪奶油、海星、
鯨魚第一層陰影。

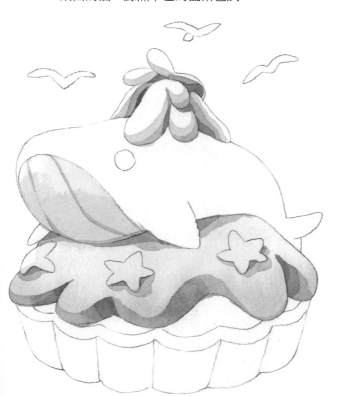

 415 + 231 ②

全乾後，用同色②度，縮小範圍，描繪第
二層陰影。

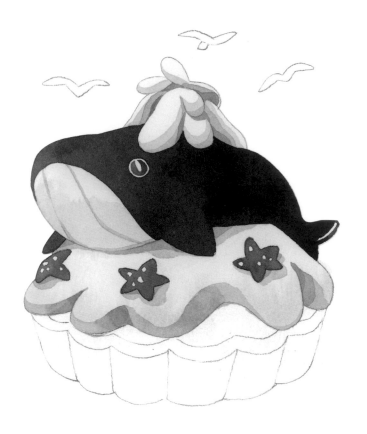

海星紅 406 + 414 ⑥

鯨魚咖啡
231
+ 609
+ 538 ⑦

538
+ 231 ⑧

漸層混色

描繪鯨魚咖啡身軀，可混色 538、231 加深
至尾巴。畫上海星的底色。

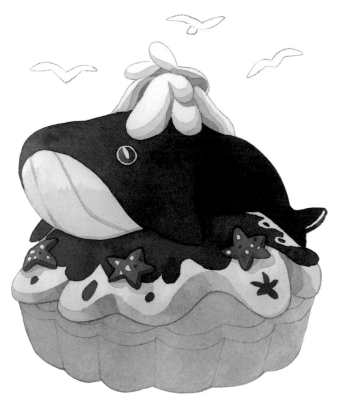

海星紅 406 + 414 ⑤

藍莓藍 403 + 415 + 231 ⑥

蛋糕塔 405 + 407 + 414 ⑤

同色描繪海星厚度陰影，待乾後，再畫上藍
莓色，最後平塗蛋糕塔。

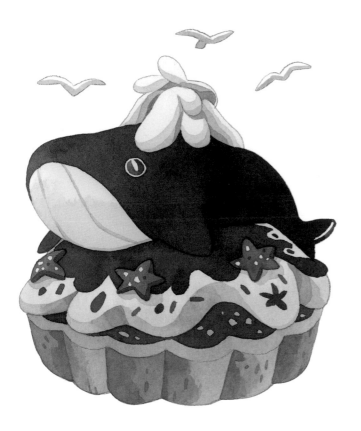

蛋糕塔 405 + 407 + 414 ⑥

巧克力 405 + 407 + 231 ⑥

加強蛋糕塔的轉折面漸層層次，並且畫上紋理。再畫入巧克力色，保留圓點狀底色

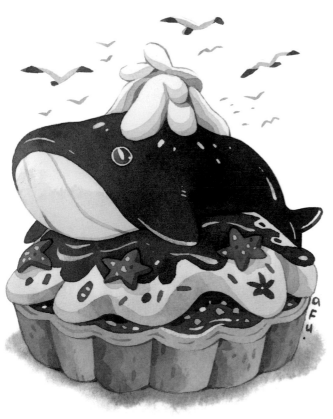

巧克力 405 + 407 + 231 ⑥

暖色加強 405 ②

白色廣告顏料 ⑩

蛋糕塔的暖色加強可用②的暖黃畫一次即可。最後廣告顏料描繪鯨魚、藍莓藍的表面反光。可用任意②度的藍紫色調，描繪海鷗陰影、鯨魚泉水邊線。底部藍紫色陰影請於下方區塊清水畫濕再進行暈染。

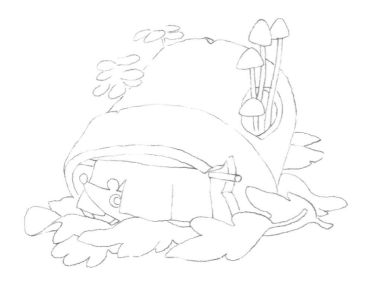

盆栽食堂

難易度 / ★★★★

紙張 / Arches 中目 185gsm

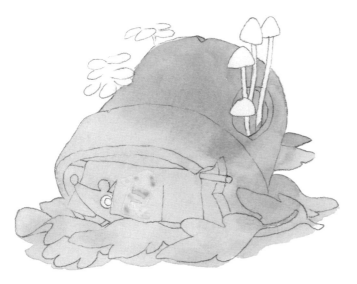

414
+ 405
+ 407 ③　　　　+ 407 ③

→
漸層混色

先用留白膠在門簾處寫上「食」字，待乾。再從色盤調出膚黃色，平塗漸層棕色，由於平塗面積較大，準備的顏料水需要多一點哦！

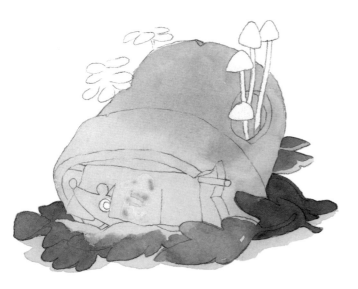

538
+ 231 ⑤

414
+ 405
+ 407 ③　　　　+ 407 ⑥

→
漸層混色

全乾後，接著描繪枯葉部分的漸層，用焦茶、棕色去相互漸層變化即可。營造光線明暗效果，門口外的枯葉較淡較淺，盆栽後的枯葉可加深些

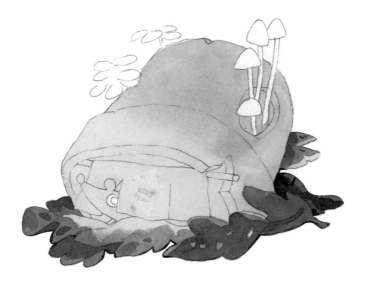

407
+ 231 ⑥

414
+ 405
+ 407 ⑤ + 538 ⑥

漸層混色

全乾後，再描繪枯葉紋理、暗部陰影。

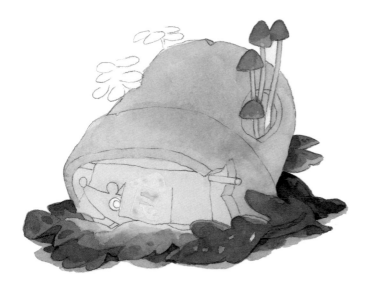

香菇黃 405 + 414 + 231 ④

暖黃 405 ②

冷藍 415 + 231 ②

調出香菇黃並上色香菇，再畫上一層暖
黃於盆栽區塊處、門口落葉處，調出冷
藍，畫上一層在門口外側枯葉、地面陰
影、盆後菇葉、盆後貼壁香菇處，增加
明暗對比。

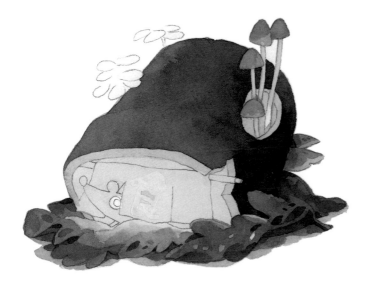

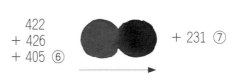

422
+ 426
+ 405 ⑥ + 231 ⑦

漸層混色

調出盆栽紅棕色調，以平塗漸層方式，
在盆栽表面區塊著色，暗處棕色部分可
混入紫色加深，及葉子紋理加強。

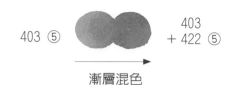

403 ⑤　　　　　　403
　　　　　　　　 + 422 ⑤

→

漸層混色

群青色 403，漸層中混入橙色 422，描繪
於盆栽處、門簾布幕處。注意！描繪過
程中，窗戶外需留些上步驟的紅棕底色
細線，代表窗外光線。後方綠色植物可
用群青混些許黃綠色 404 畫出漸層。

403 ⑤　　　　231 + 403 ⑥

再用群青調和紫色，加強盆栽裂痕紋理、
陰影暗處加深、窗上香菇描繪、門簾摺
痕暗部。

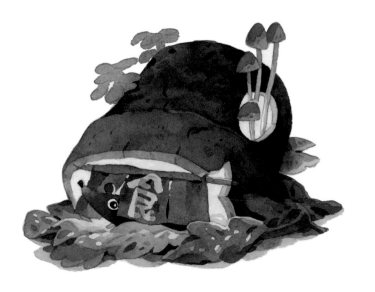

淺色藍 403 ②

白色廣告顏料 + 411 ⑩

留白膠去除後，再用淺色藍畫在文字上。
接著描繪室內光源，用白色廣告顏料混
入檸檬黃，以不透明方式平塗畫上。
門口外的葉子光源紋理也可以加強。

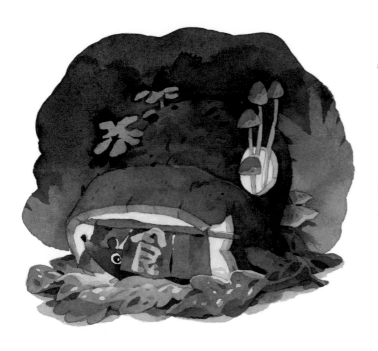

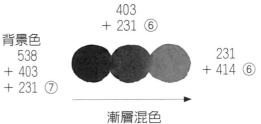

背景色
538
+ 403
+ 231 ⑦

403
+ 231 ⑥

231
+ 414 ⑥

漸層混色

色盤上調好充足顏料水後，背景漸層由
上而下漸層，由藍至紫漸層下來。
而每一次的背景層次表現可慢慢堆疊豐
富筆觸。

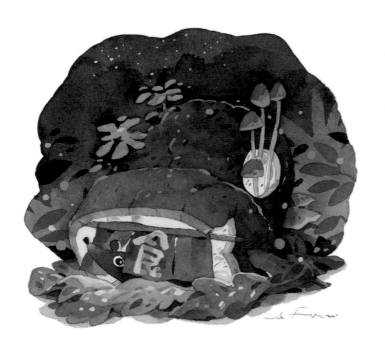

231 + 414 ⑥

白色廣告顏料+ 404 ⑩

白色廣告顏料+ 415 ⑩

白色廣告顏料+ 405 ⑩

調出藍紫色調來描繪花草剪影。再
用白色廣告顏料調出各色的明亮
色，此方法可以點亮夜裡的畫面。

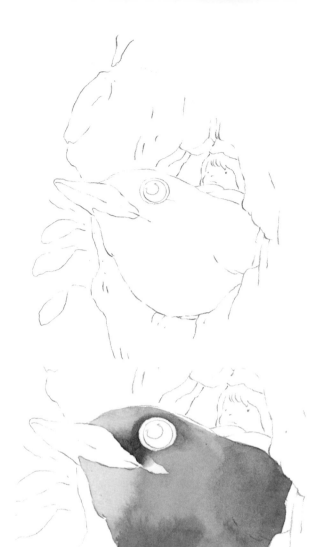

五色鳥

難易度 / ★★★★

紙張 / 山度士 細目 190gsm

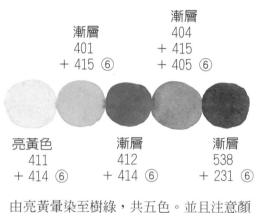

漸層
401
+ 415 ⑥

漸層
404
+ 415
+ 405 ⑥

亮黃色
411
+ 414 ⑥

漸層
412
+ 414 ⑥

漸層
538
+ 231 ⑥

由亮黃暈染至樹綠，共五色。並且注意顏色轉換間的純淨度，避免過多的混色讓五色鳥的底色髒掉。

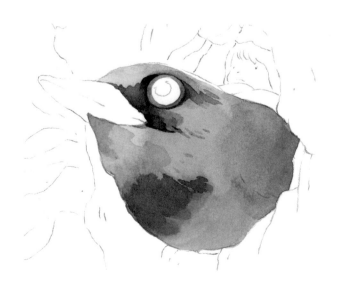

422 + 231 ④

412 + 231 ⑥

538 + 231 ⑤

加深中間暗層次，尤其是眼睛周圍與腹部面可加深。

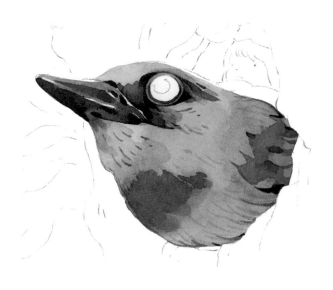

 538 + 231 ⑤

538 + 404 ⑤

描繪鳥嘴部分的暗藍色調，還有刻畫翅膀的樹綠色層次。

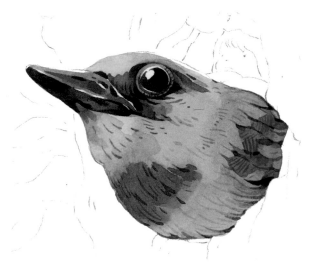

紋理綠 404 + 415 + 405 + 231 ⑥

紋理紅 412 + 414 + 231 ⑥

紋理橘 411 + 414 + 231 ⑥

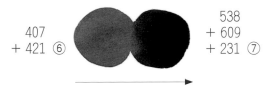

407
+ 421 ⑥

538
+ 609
+ 231 ⑦

→ 漸層混色

眼睛漸層描繪，並保留眼睛亮點留白。描繪羽毛紋理部分，注意紋理的方向，羽毛的紋理色可參照步驟一的底色，並加入紫色231，調出暗色調。

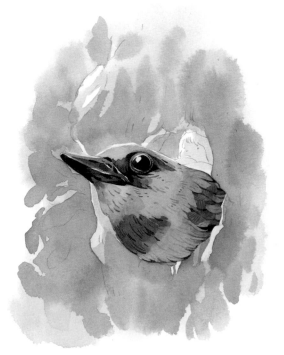

411
+ 414 ⑤

538
+ 405
+ 404 ⑤

→ 漸層混色

412
+ 407 ⑤

231
+ 538
+ 609 ⑤

→ 漸層混色

背景用乾淨的水打濕，暈染上述所需之底色。

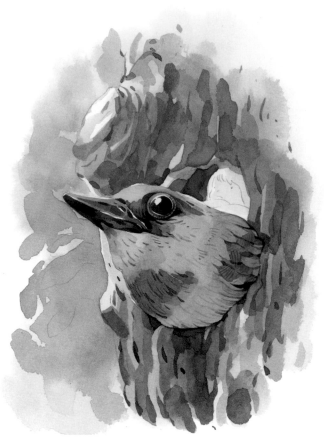

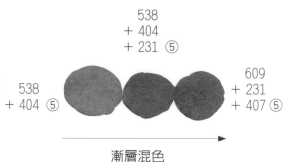

538
+ 404
+ 231 ⑤

538
+ 404 ⑤

609
+ 231
+ 407 ⑤

漸層混色

等乾後，加強樹木所需之底色，並且用筆觸增添樹皮質感。

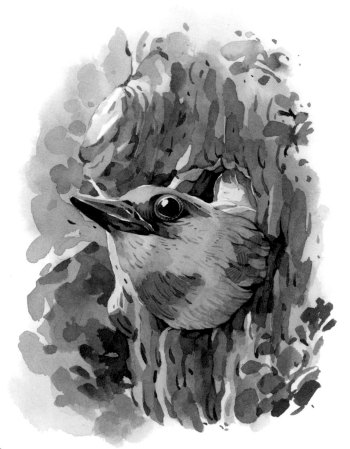

404 + 538 + 231 ⑥

231 + 404 + 538 ⑦

用樹綠色描繪周圍植物花草，並加強人物細節。

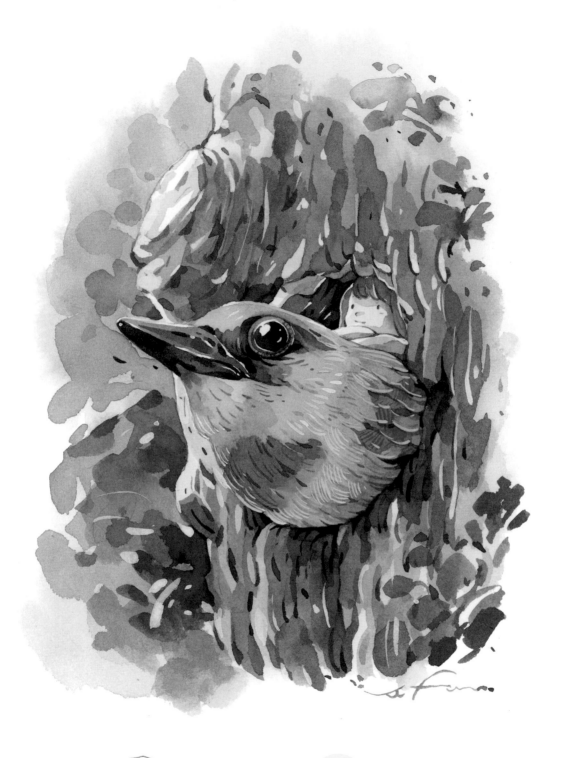

⬭　白色廣告顏料 ⑩　　　　　411 + 401　⑩

最後畫上人物五官墨線，還有調出不透明顏料，增添畫面亮度反光即可完成。

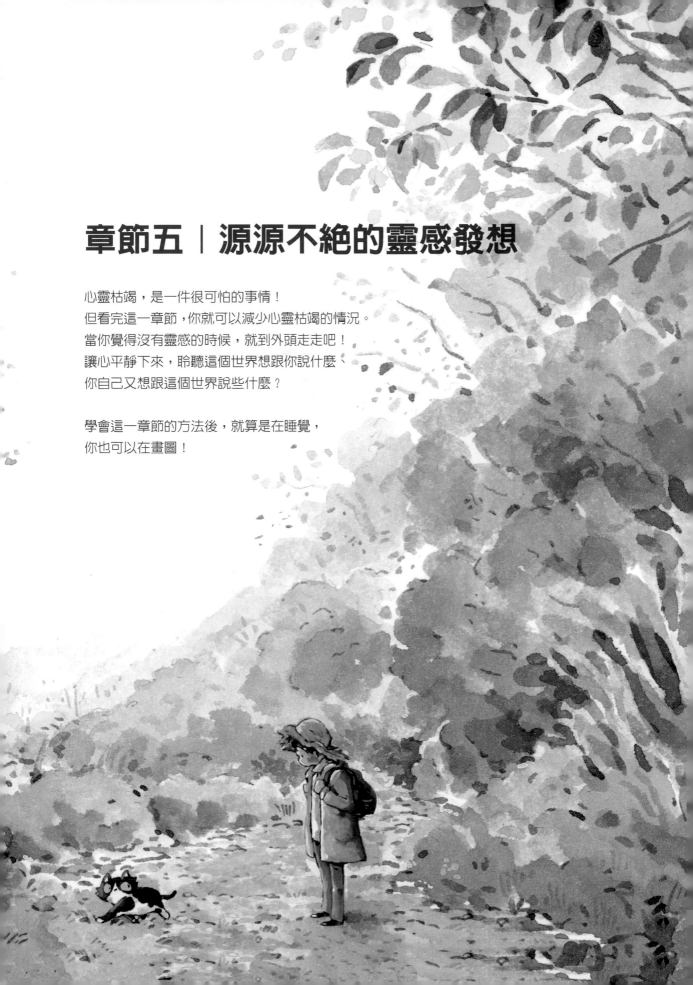

章節五｜源源不絕的靈感發想

心靈枯竭，是一件很可怕的事情！
但看完這一章節，你就可以減少心靈枯竭的情況。
當你覺得沒有靈感的時候，就到外頭走走吧！
讓心平靜下來，聆聽這個世界想跟你說什麼、
你自己又想跟這個世界說些什麼？

學會這一章節的方法後，就算是在睡覺，
你也可以在畫圖！

準備創作了！我要畫什麼好？

當你買好水彩用具後，準備要開始創作時，突然產生了第一個問題，那就是要畫什麼主題好？
而這問題的最簡單的答案，就是畫你自己的生活、興趣、喜好、遊記、回憶、寵物。因為只有你最常
接觸的事物，或是你到過的地方拍照紀錄，你才明白繪畫時所需要注意的細節。

實際上的兩隻貓，一隻臉很臭，
一隻很愛搗蛋。

生活中有兩隻貓陪著，
筆者常會觀察兩隻
貓的相處方式。

在日本旅行，看到路邊的繡球花開了一整
排，拍了好幾張素材照片（右圖）。回飯
店之後馬上把它畫下來（下圖）。

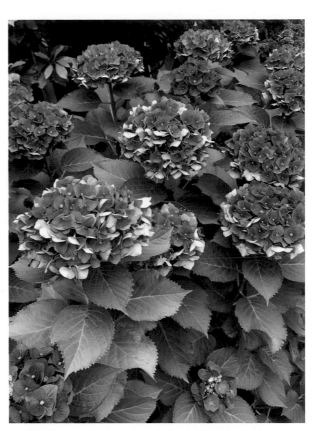

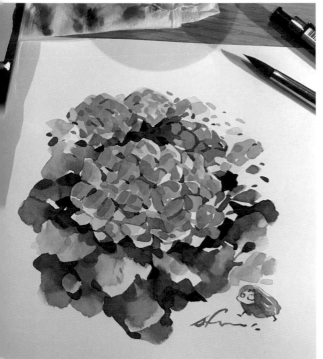

旅行中，留意的每一處小風景，都可以成為靈感的來源
。這張照片蹲在路邊拍了很久，因為花朵很小很難聚焦
（上圖）。靈感照片平時就可以累積很多，等沒有靈感的
時候再拿出來畫（左圖）。

有一陣子很愛喝這一款咖啡（上圖）。小品的創作可以緩和平日創作的壓力，就常拿來隨意發揮，在插畫的世界什麼都可以發揮來畫（下圖）。

工作室擺著一個昭和時期的郵筒，就像一個大玩具一樣（上圖）。筆者也常會把它當作是小插圖來描繪。（下圖）。

第一次到香港時,坐了叮叮車,車子走得很順、微風涼涼的很舒服(上圖)。回台灣後,把美好的回憶,用自己觀察所見的方式畫下來(下圖)。

最常使用的顏料條,也可以拿來當作靈感(上圖)。筆者想像顏料裡面有很有趣的東西,被筆者擠出來。紅色是 LOVE 組成的、白色是雲朵 ... 每個顏色都有它的形狀(下圖)。

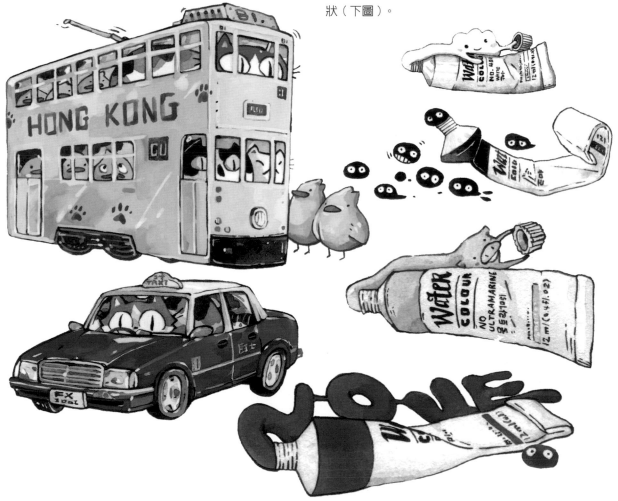

如果還是不知道要畫什麼，那就來畫節日吧！

其實不要有太多壓力，直接拿出你的筆記本，先鉛筆隨意塗鴉畫一下吧！讓畫畫這件事融入你的生活裡。畫一下今天所發生的事，不管是家人朋友生日，每年的聖誕節、萬聖節，甚至吃了什麼美食都把它畫下來吧！別管畫得好不好、像不像、比例對不對。先讓自己產生一個習慣，就是常常拿筆畫圖。

《喵咪圈圈－萬聖驚魂 /2018》

【花圈搭配節日】

《四季花圈－聖誕雪國 /2014》

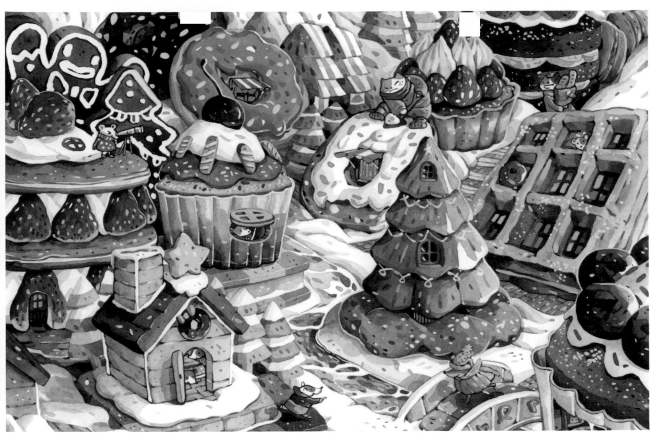

【食物搭配節日】 甜點搭配聖誕節，畫出甜點小鎮。《甜點城鎮 / 2016》

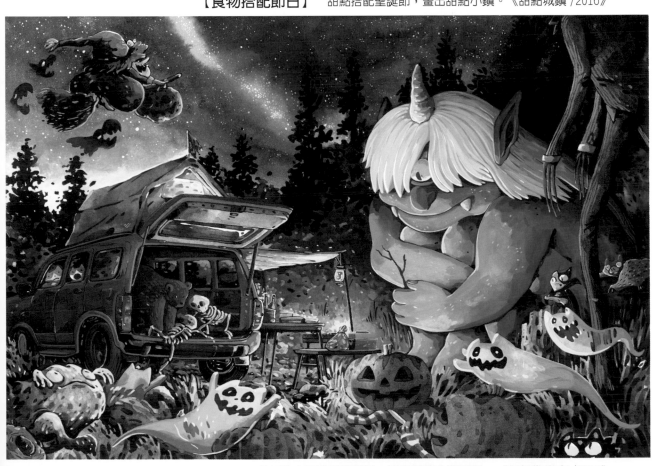

利用烤肉活動搭配節日，畫出萬聖主題派對。《怪怪歡樂夜 / 2016》

不要侷限自己的想像力！

比現實景物畫再更寬廣的描繪稱為插畫，插畫可以是創意、奇幻、天馬行空、詭譎類型。當你畫著現實中的繪畫久了，也可以用組合式題材思考來描繪。

【英文字母搭配節日】

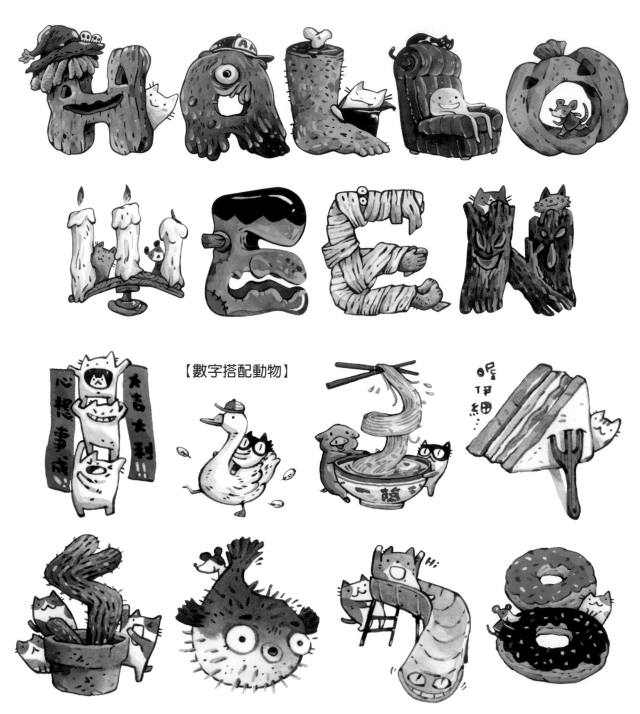

【數字搭配動物】

【壽司搭配貓咪】

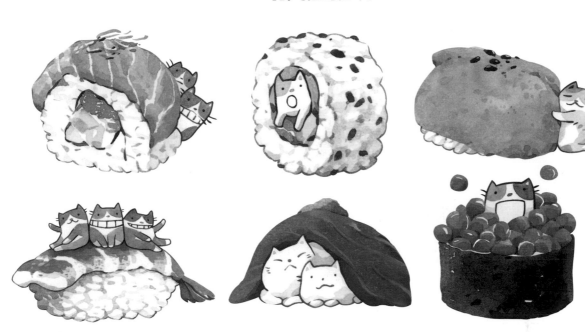

【泡湯搭配火鍋】

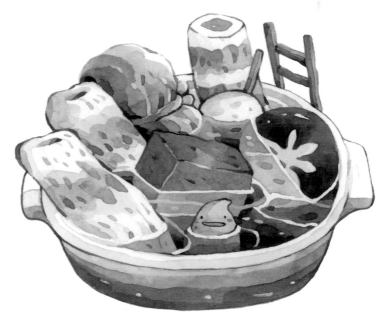

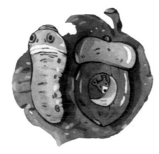

⬤ 如果你可以走出去，就去現場畫畫取材吧！

靈感也有用完的時候，可以的話就出去走走看看吧！幾年前筆者重拾寫生的樂趣，在那之前筆者有時是看著手邊蒐集的資料在畫圖。後來實際去現場畫畫或取材，那其實是不一樣的感覺，當你走出去戶外感受當下空氣味道、天氣記憶、花草樹木，並且把這些都畫下來時，其實跟在家畫圖是不一樣的。

台中后里的泰安國小附近，無意間發現的一處畫面，覺得非常喜歡！（上圖）。

拍下植物葉子的形狀，好讓筆者記得要怎麼畫構圖，以及當下的光線所呈現出來的真實顏色（左圖）。

筆者會將細節或是筆者喜歡的地方，做特寫資料搜集。因為下次再經過這裡也不知道是什麼時候了（右圖）。

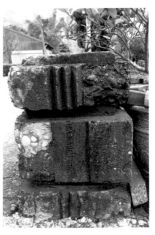

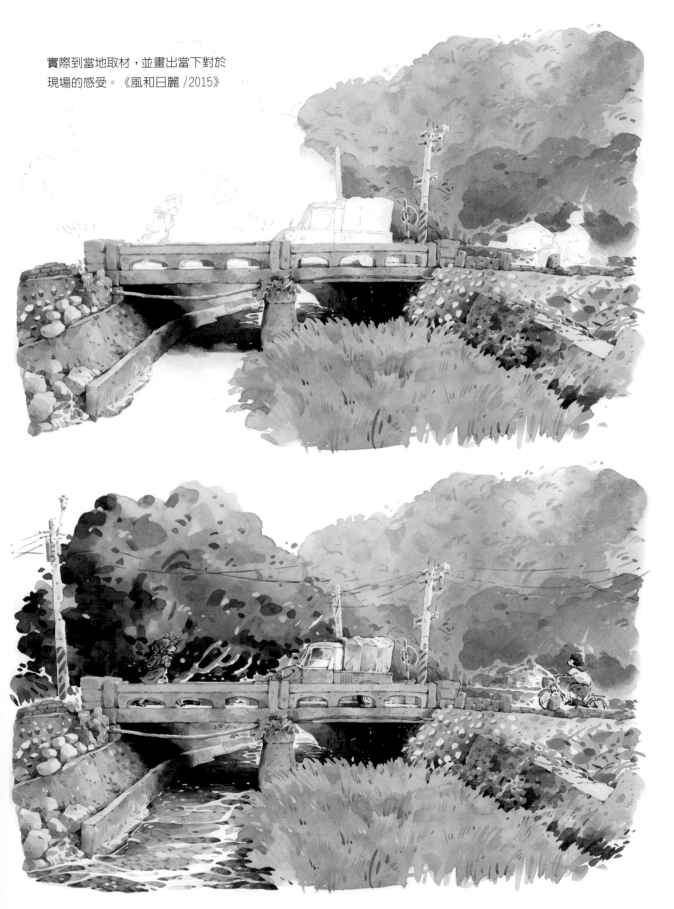

實際到當地取材，並畫出當下對於
現場的感受。《風和日麗 /2015》

153

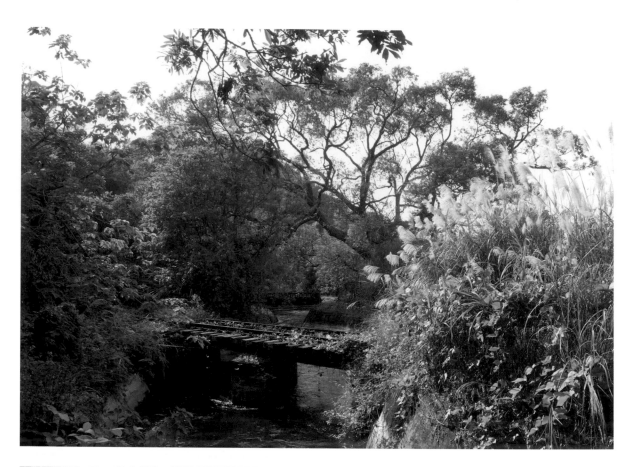

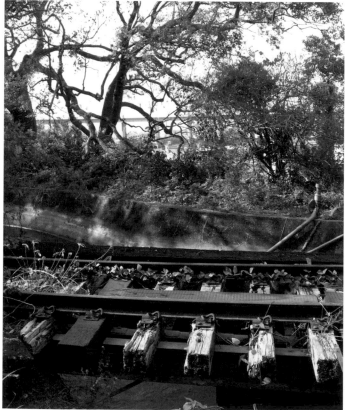

前一陣子很熱衷尋找台灣各個縣市的私密美景，由於真的很私密，所以幾乎都是很難走、人煙稀少的地方，走到這隱密的點不太容易也有點危險，很難想像就在我們生活的城市旁，不遠的附近就有高鐵鐵軌，除了水流聲之外，還會聽到高鐵經過的聲音（上圖）。

觀察鐵軌上面植物的形狀，以及木頭因為年代久遠而腐朽的樣子（左圖）。

看不太出來是什麼文字，但可以看得出年代很久遠，有歷史的痕跡（下圖）。

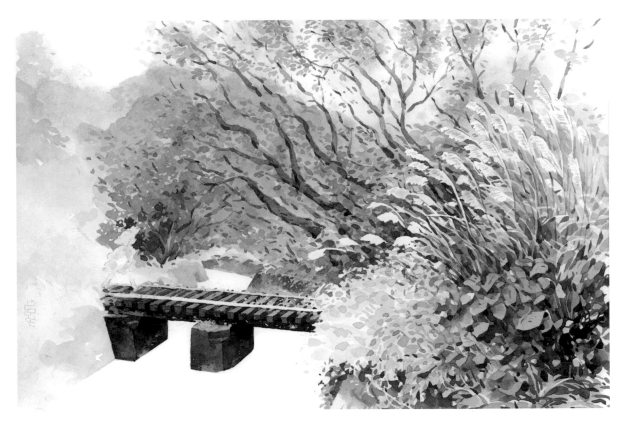

由於現場險峻較不適合寫生，所以拍完照之後，回到工作室才動筆的。通常溪水的部分，我會留到最後再畫。

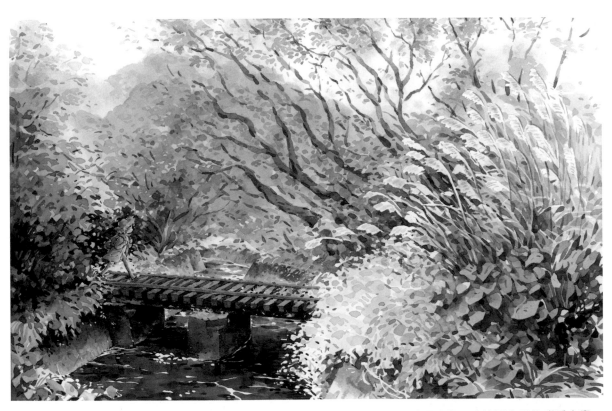

實際畫出來的樣子，大略的構圖會與照片相似，但寫實的細節不會完全按照實景來畫，會依照自己的感受來畫。

《秘境 /2015》

平時做功課，一點一滴累積資料庫

要當一位創作者、插畫家，平時的日常生活也不可以閒著！筆者利用每天一點點的時間，不論是逛網站或去圖書館，找尋對你來說有意義的資料圖片，儲存成為屬於自己的資料庫。但建資料庫的目的，不是要照著別人的照片或是插畫，再畫一次成為自己的作品，而是去觀察別人有哪一些自己沒有的優點、增廣見聞，從大量賞析之下來提升自己的藝術美感！也會搜集美麗的風景照、素材照，可以代替無法常常出去玩的狀況下，進行有效的靈感發想和構圖。

可以逛一些自己喜歡的展覽，除了欣賞畫作之外，也可以觀察其他藝術家是如何佈展，觀察與別人不同角度來吸收新知，未來有機會展覽自己的作品，也馬上有一些佈展的想法！

筆者除了上網找搜集資料之外，也很常到書店或是網路上購買書籍。不論是美術設定集、工具書或是繪本，都能夠激發自己的靈感、累積美感、學習研究更多技巧。

不可思議的睡前冥想法

最後，要介紹一個特殊的靈感訓練法。

不知道在大家睡覺的時候，有沒有很常做夢？夢見一些不可思議的事情、劇情呢？筆者常常會利用睡前的閉眼時間，給自己下一個潛意識的想像暗示：想像自己在一個書桌前，書桌上有一張白紙、鉛筆。然後想著你要畫的主題，試著在這張想像的白紙上，畫出你想要的構圖，直到你睡著。並且記得在床頭旁放上一本筆記本跟筆，在你醒來之後，可以快速地記下腦中的構圖，不然很快就會忘記了。

《小宇宙 /2013》

國家圖書館出版品預行編目資料

畫水彩超簡單：跟著 afu 一起畫插畫 /afu 著
—初版—台北市：春光，城邦文化發行；
家庭傳媒城邦分公司發行 2019.12（民 108.12）
面：公分. —（Learning 系列：18）
ISBN 978-957-9439-87-9（平裝）

948.4 108019470

Learning 系列 018

畫水彩超簡單：跟著 afu 一起畫插畫

作　　　者／**afu**
協　　　力／吳幸真
企畫選書人／張世國
責任編輯／張世國
發 行 人／何飛鵬
副總編輯／王雪莉
業務經理／李振東
行銷企劃／陳姿億
資深版權專員／許儀盈
版權行政暨數位業務專員／陳玉鈴
法律顧問／元禾法律事務所　王子文律師
出　　　版／春光出版
　　　　　　台北市 104 民生東路二段 141 號 8 樓
　　　　　　電話：(02)2500-7008　傳真：(02)2502-7676
　　　　　　網址：www.ffoundation.com.tw
　　　　　　email：ffoundation@cite.com.tw
發　　　行／英屬蓋曼群島商家庭傳媒股份有限公司城邦分公司
　　　　　　台北市民生東路二段 141 號 11 樓
　　　　　　書虫客服服務專線：02-25007718 · 02-25007719
　　　　　　24 小時傳真服務：02-25170999 · 02-25001991
　　　　　　服務時間：週一至週五 09:30-12:00 · 13:30-17:00
郵撥帳號：19863813　　戶名：書虫股份有限公司
讀者服務信箱 E-mail：service@readingclub.com.tw
歡迎光臨城邦讀書花園　網址：www.cite.com.tw
香港發行所／城邦（香港）出版集團有限公司
　　　　　　香港灣仔駱克道 193 號 1 東超商業中心 1 樓
　　　　　　電話：(852)25086231　　傳真：(852)25789337
馬新發行所／城邦（馬新）出版集團【Cite(M) Sdn. Bhd.(458372U)】
　　　　　　11, Jalan 30D/146, Desa Tasik,
　　　　　　Sungai Besi, 57000 Kuala Lumpur, Malaysia.
　　　　　　電話：603-9056-3833　傳真：603-9056-2833
封面插畫／**afu**
封面設計／吳幸真
封面內頁排版／邱宇陞工作室
印　　　刷／高典印刷有限公司

■ 2019 年（民 108）12 月 10 日初版一刷 Printed in Taiwan.
■ 2022 年（民 111）8 月 22 日初版 4.5 刷

售價／499 元

請於此處用膠水黏貼

讀者回函卡

謝謝您購買春光出版的書籍！請費心填寫此回函卡，我們將不定期寄上城邦集團最新的出版訊息。

姓名： 性別：□男□女 生日：西元 年 月 日

地址：

聯絡電話： 手機：

E-mail：

學歷：□1. 小學 □2. 國中 □3. 高中 □4. 大專 □5. 研究所以上

職業：□1. 學生 □2. 軍公教 □3. 服務 □4. 金融 □5. 製造 □6. 資訊 □7. 傳播 □8. 自由業
□9. 農漁牧 □10. 家管 □11. 退休 □12. 其他

您從何種方式得知本書出版訊息？ □1. 書店 □2. 網路 □3. 報紙 □4. 雜誌 □5. 廣播 □6. 電視
□7. 親友推薦 □8. 其他

您通常以何種方式購書？ □1. 書店 □2. 網路 □3. 傳真訂購 □4. 郵局劃撥 □5. 其他

您在哪裡買到本書？
□1. 城邦讀書花園網路書店 □2. 博客來網路書店 □3. 誠品書店 □4. 誠品網路書店
□5. 金石堂書店 □6. 金石堂網路書店 □7. 其他

您喜歡閱讀哪些類別的書籍？（可複選）
□1. 文學 □2. 翻譯小說 □3. 日文小說 □4. 華文小說 □5. 羅曼史小說 □6. 商業理財
□7. 人文社科 □8. 自然科學 □9. 命理 □10. 占星 □11. 生活休閒（旅遊、瘦身、美容等）
□12. 藝術設計 □13. 漫畫 □14. 圖文書 □15. 其他

您希望增加什麼樣的內容：

春光出版粉絲團

您對本書的意見與建議：

春光無限‧愛戀小說討論區

歡迎上春光臉書 http://www.facebook.com/stareastpress 接收最新出版訊息

為提供訂購、行銷、客戶管理或其他合於營業登記項目或章程所定業務之目的，英屬蓋曼群島商家庭傳媒（股）公司城邦分公司，於本集團之營運期間及地區內，將以電郵、傳真、電話、簡訊、郵寄或其他公告方式利用您提供之資料（資料類別：C001、C002、C003、C011等）。利用對象除本集團外，亦可能包括相關服務的協力機構。如您有依個資法第三條或其他需服務之處，得致電本公司客服中心電話＿(02)25007718＿請求協助。相關資料如為非必要項目，不提供亦不影響您的權益。
1.C001 辨識個人者： 如消費者之姓名、地址、電話、電子郵件等資訊。
2.C002 辨識財務者： 如信用卡或轉帳帳戶資訊。
3.C003 政府資料中之辨識者： 如身分證字號或護照號碼（外國人）。
4.C011 個人描述： 如性別、國籍、出生年月日。

請於此處用膠水黏貼

104 台北市民生東路二段 141 號 11 樓

英屬蓋曼群島商家庭傳媒股份有限公司城邦分公司

春　光　出　版

書號：OS2018　　書名：畫水彩超簡單：跟著 afu 一起畫插畫

請沿虛線對折，謝謝！

填寫本回函卡抽

新韓 HIPS 42 格水彩調色盤
定價 NTD 660 / **20** 名

新韓專家透明水彩顏料 18 色 / **30** 名
定價 NTD 825

109 年 02 月 15 日前寄回本回函卡 (以郵戳為憑)，
109 年 02 月 21 日當日抽出共 50 名幸運讀者。
※ 請務必填寫：姓名、地址、聯絡電話、E-mail
※ 得獎名單將於 109 年 02 月 21 日公布於春光臉書
　 http://www.facebook.com/stareastpress
　 並於 109 年 02 月 21 日 -25 日以 E-mail 通知。
※ 本回函卡影印無效，遺失或損毀恕不補發。
【注意事項】
1. 本活動僅限台、澎、金、馬讀者。
2. 春光出版保留活動修改變更權利。

振庭企業有限公司
www.dampal.com.tw

贊助